作曲 赵佳琳 赵奉先

千古传唱：唐宋诗词

华东师范大学出版社

《传承经典》青少年丛书编委会

主　编：王国庆
副主编：许玉慧　崔延辉　李　伟
编　委：薛　鹏　何立铭　刘宏扬　向　南　高　岩　任　义
　　　　李宏盛　牛　犇　丁　宁　鞠　晶　李　森　宣起峰
　　　　宋金玲　高　亮　郭子孺　张智倩　曹　芊　贾　凡
　　　　付嘉则　党　旗　程　佳　张义强　张　翔　沙　鑫
　　　　邬　曦　崔正旋

支持单位：
　　　　大连嗨皮豆丁文化传媒有限公司
　　　　大连金普新区广播电视台青少年艺术中心
　　　　通辽广播电视台花蕾艺术中心
　　　　通辽市嗨皮花蕾文化传媒有限公司
　　　　齐齐哈尔广播电视台青少年艺术中心
　　　　齐齐哈尔嗨皮豆丁教育咨询服务有限公司
　　　　松原广播电视台
　　　　大庆广播电视台
　　　　瓦房店广播电视台
　　　　岫岩广播电视台

序　让古诗张开歌声的风帆

胡晓明

许多朋友都知道，我一直有"把古诗唱起来"的情结。太远的不说，十五年前，日本驹泽大学小川隆教授带学生到华东师大参加夏令营，白天无事，要找一个古典文学的老师来交流，于是找到我。我们定时约聚，我讲陶诗，他讲寒山子诗。记得最后一次聚会，临别时，小川主动提出，要为我唱《阳关三叠》。他说在日本很多人都会唱的。那是我第一回听到古调的《阳关三叠》，又苍凉又温暖，又远方又亲近，唱得古时阳关的黄昏与茫茫大漠里喝酒的唐人，都在眼前，我惊叹感动莫名。从此，我开始了对歌唱古诗的探寻，无论是丽江的古乐，还是泉州的南音，无论是学院的古韵，还是私人的琴曲——那时完全没有网络——我都努力寻找过类似《阳关三叠》这样的古调。我心里想：居然异乡的日本友人都能一下子将我们唤回千年唐人喝酒的现场；古老而深情的汉字文化圈的细节与气息，居然可以凭一种美好的声音再现；久已失传的汉民族乐府诗歌与礼乐文明的精神气脉，也可以借此想象一二，这是何等魅力？有一句日本古诗论说："岂有有生之物，能不放声而歌？"我们的诗歌，作为案头读物太多了；作为有情之声，缺失得太久太久了。我们华夏的先民，喝酒的时候，离别的时候，高兴的时候，悲伤的时候，一定要放声而歌！小川隆教授临别阳关之曲，传递的不也正是来自华夏民族远古的生命风神？不仅音乐歌曲有如此魅力，而且雅乐正声直接接通了一个消逝的传统。我似乎有了一种使命感。

然而，我遇到一个纠结：古调乎？今唱乎？古韵难寻，而且好听的不一定多，古调具有一定的学术传承性，不太能亲近普通民众；而今唱太难，因今唱都具有一定的艺术表演性，是给歌手或舞台创作的，而且作曲者往往懂音乐，不一定懂古诗，文学修养不够，写出来的东西离古人的意境心情有一定的距离。那么，有没有既有古人的意境心情，又是写给普通文学爱好者、古诗词爱好者，让古诗真正张开歌声的风帆的曲子呢？我一直在寻觅。在这个过程中，也会有一些收获，像杭州老诗家王翼奇先生教我的《送元二使之安西》与《红豆曲》，我常常在讲座中穿插咏唱，满座为

之欢喜，几乎成为我仅有的两首保留节目，然而总是太少，吉光片羽的感觉。

直到偶然有一天，丁树哲教授推荐了这本《千古传唱：唐宋诗词》，一开始，我以为是给小学生唱唱的儿歌，然而静心试唱了几首之后，我很惊异：这本书居然等了我好久，我也等了这本书好久。我很快就用微信给树哲教授吟唱了其中的几句，表达了由衷的感谢，决心一定要好好学习一下。

这本歌曲集属于"今唱"，但并不是给专业歌手写的，也不是给周杰伦式的中国风听众写的，它肯定不是古人的调子，但也不是现代人熟悉的流行音乐调子。作者有深切的古典诗歌的领悟力，也下了很大功夫，更有一种对于古人的温情与敬意，因而真能懂得古人的意境心情，曲风很正，用心细致，虽然不用古调，但也能得其风神气韵。最大的特色即解决了古调太雅与今唱太难或太现代的问题。在当今古诗歌唱千帆竞发的大格局下，作者早在二十多年前，其实就已经一帆直上，作出了相当出色的贡献。

最重要的经验就是"养耳又养心"。养耳是好听，不好听的歌曲不能为古诗插上歌声的翅膀，飞不起来。两位作者有极为丰富的音乐素养与资源，有多年积累的创作实践，民歌民谣、艺术歌曲，好听的曲式随手拈来，皆成妙音。然而若光好听，不能得古人的风神意境，就只是一种私人创作，既无公共性，亦无益于传统。这本歌曲集里的不少歌十分用心，能得古人之情。举几个例子。譬如马致远的《天净沙·秋思》，千古绝唱，"枯藤老树昏鸦，小桥流水人家，古道西风瘦马。夕阳西下，断肠人在天涯。"除了"夕阳西下"一句之外，其他都是很整齐的六字句三音步，原作的节奏与意境是画面感很强的同时，中间有很多张力，很多留白，无边的漂泊感、温暖的亲情与浓重的乡愁萦绕于画面之间，而变化与强调，就来自"夕阳西下"四字短句。懂诗的人都知道，"夕阳西下"这一意象其实有两重意味，一是无限的苍凉，一是回家的温馨。作曲家用两句上下行的重复句来写"夕阳西下"，上行句既照应了篇首的"枯藤老树昏鸦"的苍凉，下行句又呼应了"小桥流水人家"的温馨，接下来更用"断肠人"的重复句，将那种又苍凉又温馨的意味展开得辽远无穷，确实很好地传达了古人的意境，又好唱易懂。再譬如李商隐的《夜雨寄北》，诗人用"巴山夜雨"这一意象来连接过去、现在与未来，用特定的时空在人生中的重复，以及重复引起的意义变化，表达因人生无常而不必因一时一地的艰难困厄而沮丧，于是生命的艰苦升华为艺术的体味。作曲家非常懂得这样一种怀旧感中包含的苦与乐转换的奥秘，他用"23 21 6 5"这句的三次重复，回环往复而唱叹深情，于唱叹中变化情绪，由无望到希望，由雨声到语声，由相离而相见，由满满的秋水到满满的亲情，效果十分好。像这样值得玩味的艺术细节，随处可得。

此外，作曲家还善于将不同的曲式与不同的诗体诗风配合，如边塞诗，就有一点军乐的意味；咏古诗，就用一点戏曲的元素；行旅山水诗，就有各地的民谣影子；童子诗，就有学堂儿歌的风味。总之，赵奉先老师与女公子佳琳老师，资源美富，经验良多，又能贴近文学，尊重古人，因而此集既得现代的清新，又得古典的淳厚。

欣闻这二十多年间重要音乐文学的成果，将由华东师范大学出版社出版发行，让更多的人了解与认识作曲家的艺术奉献，这真是一件大好事。树哲教授让我说几句，以为我当了多年教诗的教

授,比较了解。其实说句真心话,我最愿做的事情,是跟那些有幸唱这些美妙歌曲的儿童,换一下,你们来当我的教授,我来做你们这样开心的"牧童",跟着两位赵老师的美好音乐,涵泳于古诗歌声的世界,如何?这些"牧童",生在今天这个古典复苏而有好东西的时代,太让人羡慕了。谁能把我们换一换呵?

是为序。

<div style="text-align: right;">2018年夏于丽娃河畔</div>

前 言

中国古典诗词是中华民族文化的精髓。千百年来它以博大精深的内涵和高雅的精神追求，教化和陶冶着一代又一代人的品格、情操，造就了众多的民族精神偶像，在中华民族历史长河中独领风骚。诗词自古就是可咏可诵，可和可唱。那时的曲牌调式一定优美、简洁、易唱，否则怎能凡有井水处皆唱柳永词呢？而精练的五、七言唐诗更是传唱者甚众。

1991年，我们开始构思为中小学语文课本中的古诗词谱曲，给唐诗和宋词插上当代音乐的翅膀，以便它们在今天的青少年心中飞翔。面对广大青少年，如何让他们接受古典诗词歌曲并喜欢歌唱，这需要运用新的音乐元素创作一种喜闻乐见的音乐语言，既符合他们的生活情趣又吻合他们的心理特点。这种形式要求我们采用新颖、优美、民谣式的曲调，简洁、明快、律动式的节奏，而又不失其古典诗词中悠远的意境和高雅的情趣。

这一想法恰似一叶风帆，顺流而下，无回头之意。我们父女俩经过近五年的努力，共同创作出近百首古典诗词歌曲。由少年儿童出版社出版音像磁带，并由当时的上海市委副书记陈至立题名为《千古牧童词》，受到幼儿园、中小学生的欢迎。1996年参加上海举办的首届海内外"世界华人古诗词歌曲"创作大奖赛，其中《春晓》、《悯农》获奖。2000年由少年儿童出版社结集出版唐宋诗词歌曲89首，书名为《千古牧童词：中国古诗词今唱》。2011—2013年中央广播电台少儿部多次播出23首《千古牧童词》中的诗词歌曲。

若无清风吹，香气为谁发。虽然我们父女俩创作的数十首古典诗词歌曲已被广为传唱了二十多年，我们也父为耄耋女知天命，但是中华古诗词生生不息地传承，跨越数千年历久弥新，我们为唐宋诗词谱写歌曲的创作激情也丝毫没有衰减。2018年春绿江南之季，再从近400首唐宋诗词歌曲中精选出122首结集为《千古传唱：唐宋诗词》，由华东师范大学出版社出版发行。

对于本书中的几点情况说明如下。

1. 根据音乐创作的需要，在一些歌曲中会对原诗词作删减或上下句的换序，这是为了旋律的连贯、完整，达到更好的音乐性。

2. 歌曲中有几首同歌词不同曲，是作者就同一首歌词采用了不同的作曲手法进行创作，具有不

同风格。

3. 本书中的歌曲基本上是按照诗词从易到难排序，同时根据诗词的内容，按照抒情的、抒怀的、童真的、歌唱大自然的及刻画心境的等不同类型，兼顾音乐风格、旋律、节奏变化进行穿插，便于演唱者选择、对比。

4. 本书共有122首古诗词歌曲，以唐宋诗词为主，其中也选录了4首清朝、元朝诗歌进行谱曲，如：《敕勒歌》、《所见》等。因为这几首诗词的意境或童趣盎然，或苍凉悲壮，或柔美深情，诗词既富有画面感又极具音乐的韵律感，是亦吟亦唱的好作品，故也纳入本书中，希望和唐宋诗词一起插上音乐的翅膀，被广为传唱。

本书出版之际，感谢如下单位和个人：华东师范大学出版社、陈至立女士题写《千古牧童词》、作曲家何占豪先生、音乐学家冯光钰先生、刘文山先生、冬曙光先生、冯飞凤女士、胡晓明教授、著名作家乌热尔图先生、挚友段英。对所有关心、支持、推广、传承经典文化古诗词歌曲的人士，在此一并致以诚挚的谢意。

赵佳琳　赵奉先

目 录

诗 篇

1　静夜思 / 李　白　　　　　　　　　　　　　　　　3
2　望庐山瀑布 / 李　白　　　　　　　　　　　　　　4
3　赠汪伦 / 李　白　　　　　　　　　　　　　　　　5
4　悯农二首（其二）/ 李　绅　　　　　　　　　　　　6
5　枫桥夜泊 / 张　继　　　　　　　　　　　　　　　8
6　春晓 / 孟浩然　　　　　　　　　　　　　　　　10
7　咏鹅 / 骆宾王　　　　　　　　　　　　　　　　11
8　寻隐者不遇 / 贾　岛　　　　　　　　　　　　　13
9　江上渔者 / 范仲淹　　　　　　　　　　　　　　14
10　山居秋暝 / 王　维　　　　　　　　　　　　　　15
11　相思 / 王　维　　　　　　　　　　　　　　　　16
12　早春呈水部张十八员外二首（其一）/ 韩　愈　　　17
13　江雪 / 柳宗元　　　　　　　　　　　　　　　　19
14　逢雪宿芙蓉山主人 / 刘长卿　　　　　　　　　　20
15　暮江吟 / 白居易　　　　　　　　　　　　　　　21

16	登鹳雀楼 / 王之涣	22
17	小儿垂钓 / 胡令能	23
18	游园不值 / 叶绍翁	24
19	宿新市徐公店 / 杨万里	26
20	三衢道中 / 曾　几	27
21	泊船瓜洲 / 王安石	28
22	小池 / 杨万里	29
23	题西林壁 / 苏　轼	31
24	示儿 / 陆　游	32
25	所见 / 袁　枚	33
26	游子吟 / 孟　郊	34
27	杂诗（其二）/ 王　维	35
28	绝句四首（其三）/ 杜　甫	37
29	春夜喜雨 / 杜　甫	38
30	早发白帝城 / 李　白	39
31	黄鹤楼送孟浩然之广陵 / 李　白	40
32	钱塘湖春行 / 白居易	41
33	赋得古原草送别 / 白居易	44
34	回乡偶书二首（其一）/ 贺知章	46
35	黄鹤楼 / 崔　颢	48
36	过故人庄 / 孟浩然	50
37	送杜少府之任蜀川 / 王　勃	52
38	凉州词 / 王　翰	54
39	出塞二首（其一）/ 王昌龄	55
40	无题 / 李商隐	57
41	江南春 / 杜　牧	59
42	竹枝词二首（其一）/ 刘禹锡	60
43	早归 / 元　稹	61

44	登幽州台歌 / 陈子昂	63
45	渔翁 / 柳宗元	64
46	兰溪棹歌 / 戴叔伦	65
47	泊秦淮 / 杜　牧	67
48	牧童词 / 李　涉	68
49	清明 / 杜　牧	69
50	题都城南庄 / 崔　护	70
51	乐游原 / 李商隐	72
52	夜雨寄北 / 李商隐	73
53	惠崇春江晚景二首（其一）/ 苏　轼	74
54	下终南山过斛斯山人宿置酒 / 李　白	75
55	送友人 / 李　白	77
56	灞陵行送别 / 李　白	78
57	子夜吴歌·秋歌 / 李　白	81
58	长相思二首（其一）/ 李　白	83
59	将进酒 / 李　白	86
60	下终南山过斛斯山人宿置酒 / 李　白	88
61	古朗月行 / 李　白	90
62	客至 / 杜　甫	92
63	登高 / 杜　甫	93
64	绝句二首（其一）/ 杜　甫	96
65	问刘十九 / 白居易	98
66	寒食二首（其一）/ 李山甫	99
67	寄扬州韩绰判官 / 杜　牧	101
68	渭川田家 / 王　维	103
69	渭城曲 / 王　维	105
70	观猎 / 王　维	107
71	鸟鸣涧 / 王　维	110

72	春中田园作 / 王 维	112
73	送别 / 王 维	114
74	题都城南庄 / 崔 护	116
75	感遇十二首（其七）/ 张九龄	118
76	秋词二首（其二）/ 刘禹锡	120
77	次北固山下 / 王 湾	121
78	月夜 / 刘方平	124
79	代悲白头翁 / 刘希夷	126
80	风 / 李 峤	128
81	感遇三十八首（其二）/ 陈子昂	130
82	观沧海 / 曹 操	132
83	晓出净慈寺送林子方 / 杨万里	134
84	敕勒歌 / 北朝民歌	135
85	独坐敬亭山 / 李 白	137
86	花非花 / 白居易	138
87	宣州谢朓楼饯别校书叔云 / 李 白	139
88	枫桥夜泊 / 张 继	141
89	月夜 / 刘方平	143

词 篇

90	忆江南（江南好）/ 白居易	149
91	苏幕遮（碧云天）/ 范仲淹	150
92	水调歌头（明月几时有）/ 苏 轼	152
93	如梦令（常记溪亭日暮）/ 李清照	155
94	声声慢（寻寻觅觅）/ 李清照	157
95	踏莎行（小径红稀）/ 晏 殊	159
96	浣溪沙（一曲新词酒一杯）/ 晏 殊	161
97	西江月·夜行黄沙道中 / 辛弃疾	163
98	八声甘州（对潇潇、暮雨洒江天）/ 柳 永	164
99	雨霖铃（寒蝉凄切）/ 柳 永	166
100	卜算子·咏梅 / 陆 游	168
101	钗头凤（红酥手）/ 陆 游	170
102	鹊桥仙（一竿风月）/ 陆 游	172
103	如梦令（昨夜雨疏风骤）/ 李清照	175
104	谒金门（风乍起）/ 冯延巳	177
105	鹊踏枝（槛菊秋烟兰泣露）/ 晏 殊	179
106	蝶恋花（独倚危楼风细细）/ 柳 永	180
107	青玉案·元夕 / 辛弃疾	182
108	蝶恋花·春景 / 苏 轼	184
109	念奴娇·赤壁怀古 / 苏 轼	187
110	水龙吟·次韵章质夫杨花词 / 苏 轼	190
111	一剪梅·舟过吴江 / 蒋 捷	192
112	渔家傲（五月榴花妖艳烘）/ 欧阳修	194

113	临江仙（梦后楼台高锁）/ 晏几道	196
114	玉楼春·春恨 / 晏　殊	199
115	清平乐（金风细细）/ 晏　殊	201
116	双调·水仙子·夜雨 / 徐再思	203
117	鹊桥仙（纤云弄巧）/ 秦　观	205
118	虞美人·听雨 / 蒋　捷	207
119	卜算子·送鲍浩然之浙东 / 王　观	209
120	相见欢（无言独上西楼）/ 李　煜	212
121	子夜歌（三更月）/ 贺　铸	214
122	清平乐·村居 / 辛弃疾	216

诗 篇

千古传唱：唐宋诗词

1 静夜思

(唐) 李白

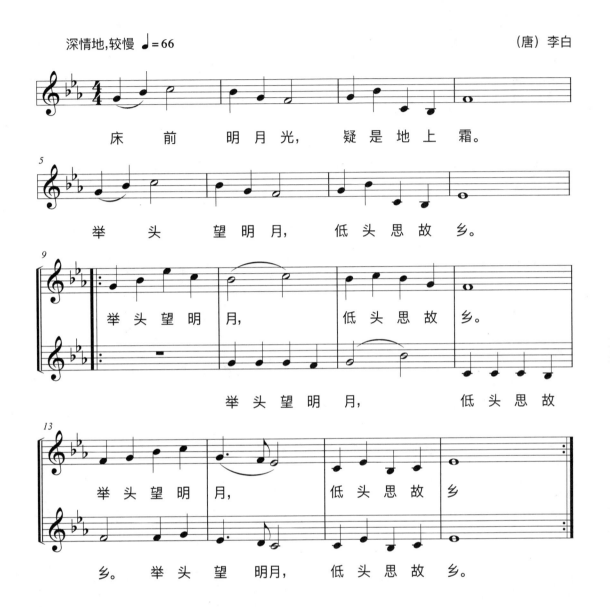

2 望庐山瀑布

(唐)李白

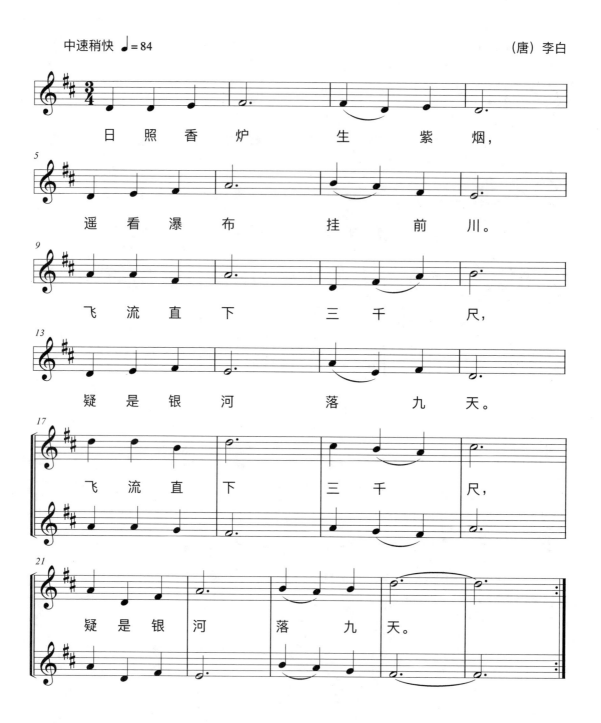

3 赠汪伦

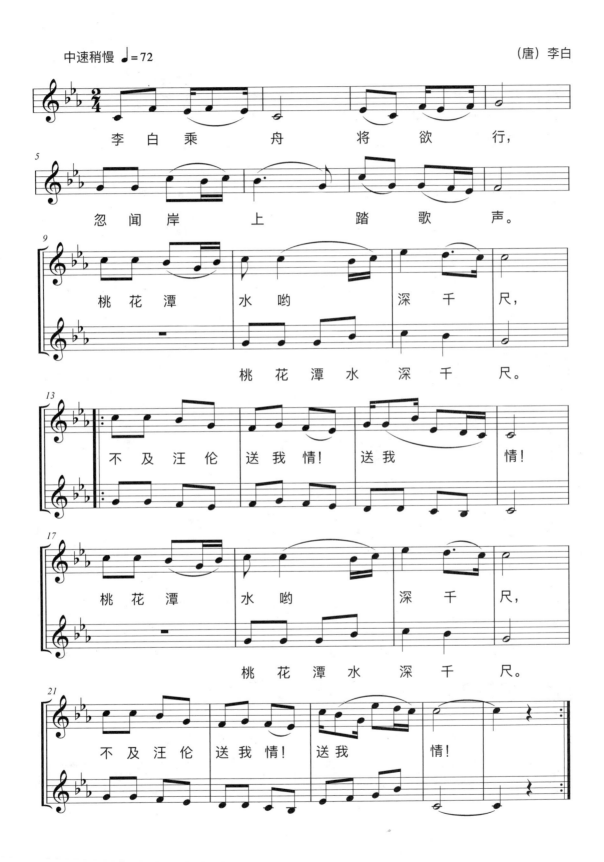

4 悯农二首（其二）

（唐）李绅

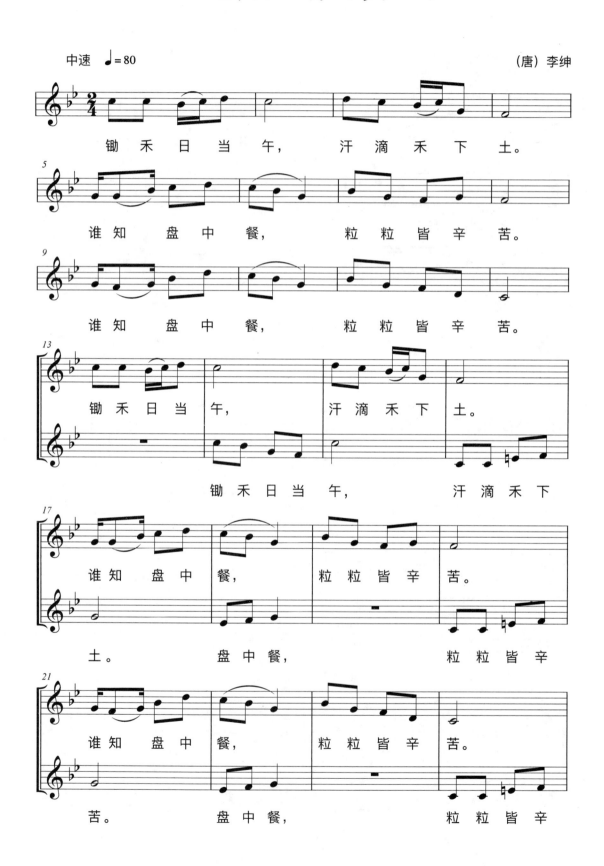

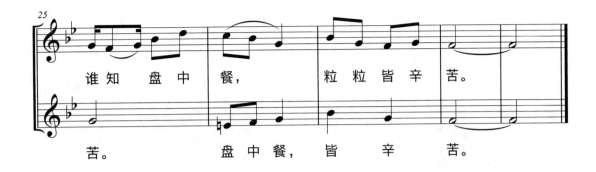

5 枫桥夜泊

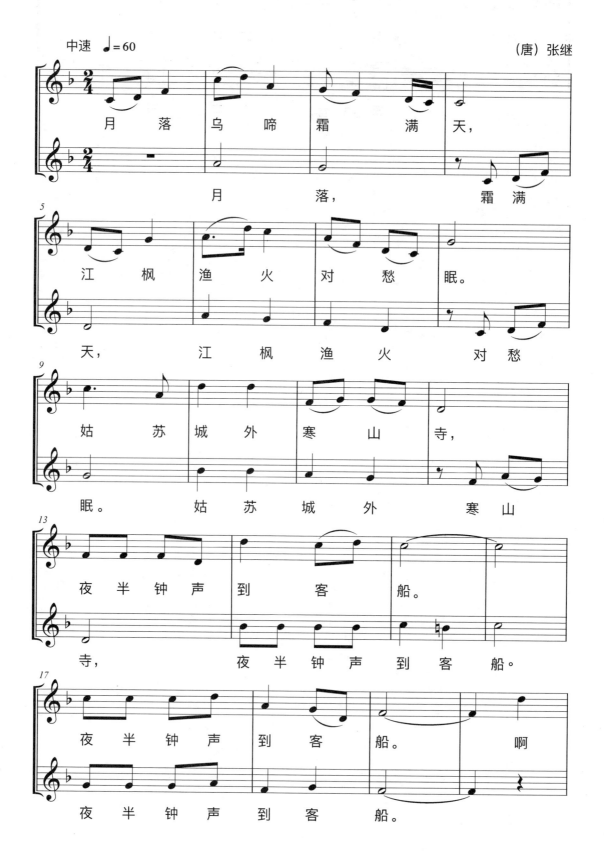

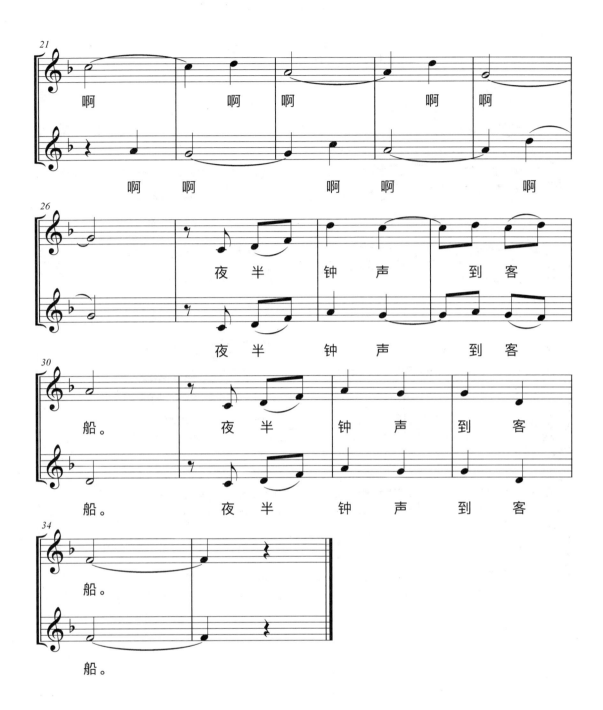

6 春　　晓

(唐）孟浩然

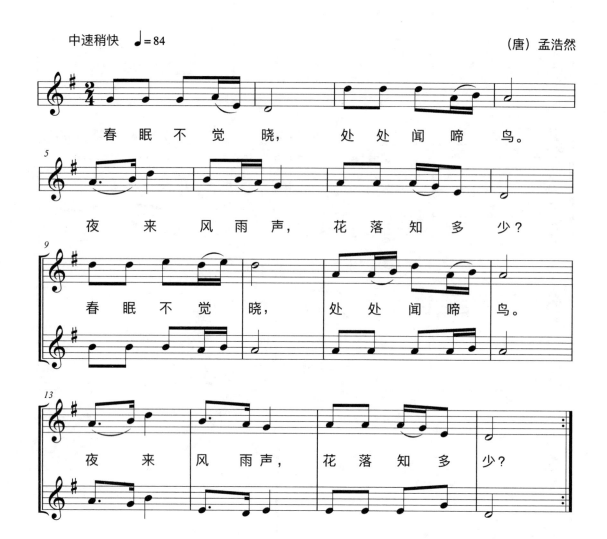

7 咏鹅

(唐）骆宾王

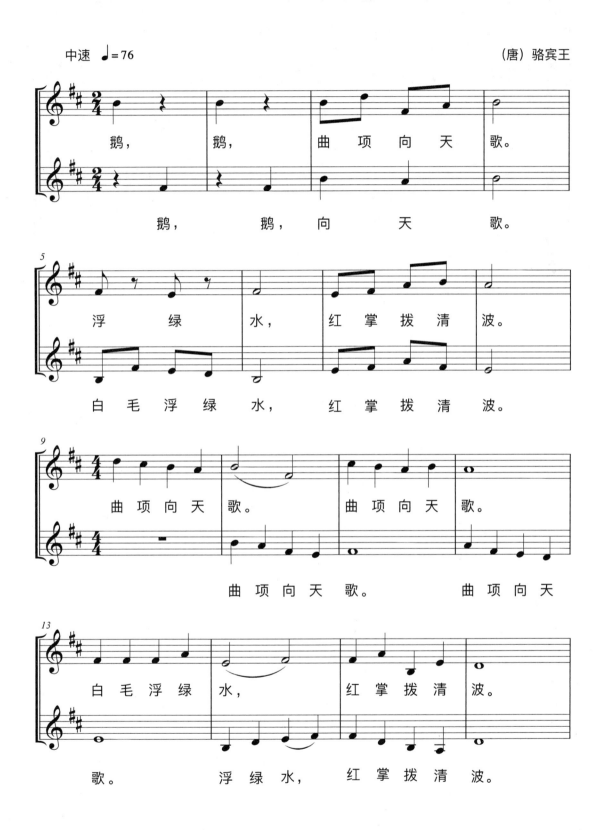

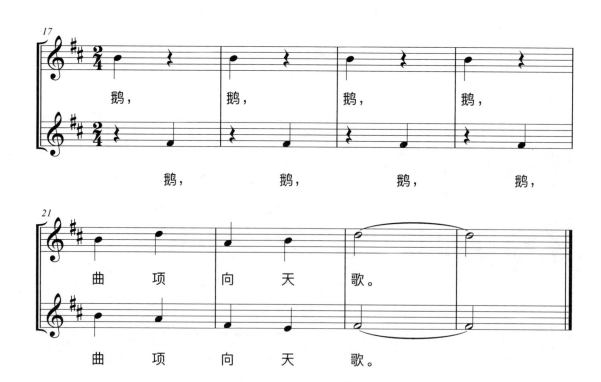

8 寻隐者不遇

活泼地，较快 ♩=96　　　　　　　　　　　　　　　　　（唐）贾岛

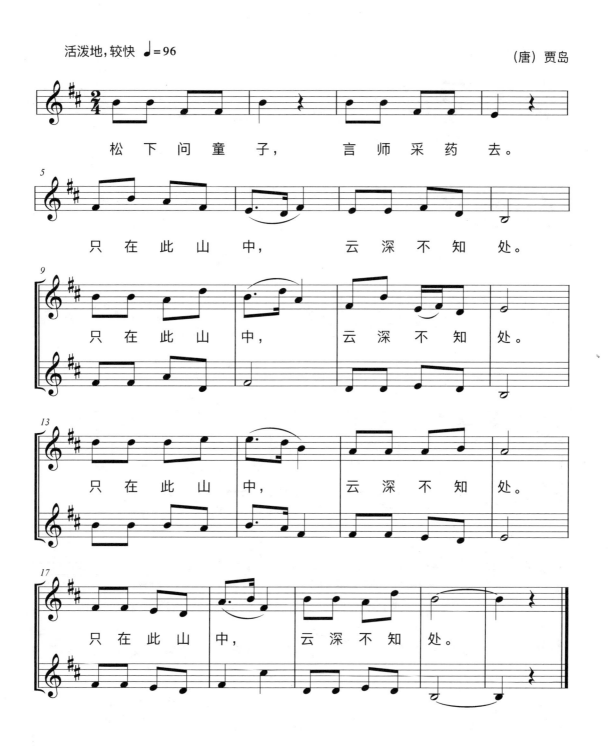

松下问童子，言师采药去。
只在此山中，云深不知处。
只在此山中，云深不知处。
只在此山中，云深不知处。
只在此山中，云深不知处。

9 江上渔者

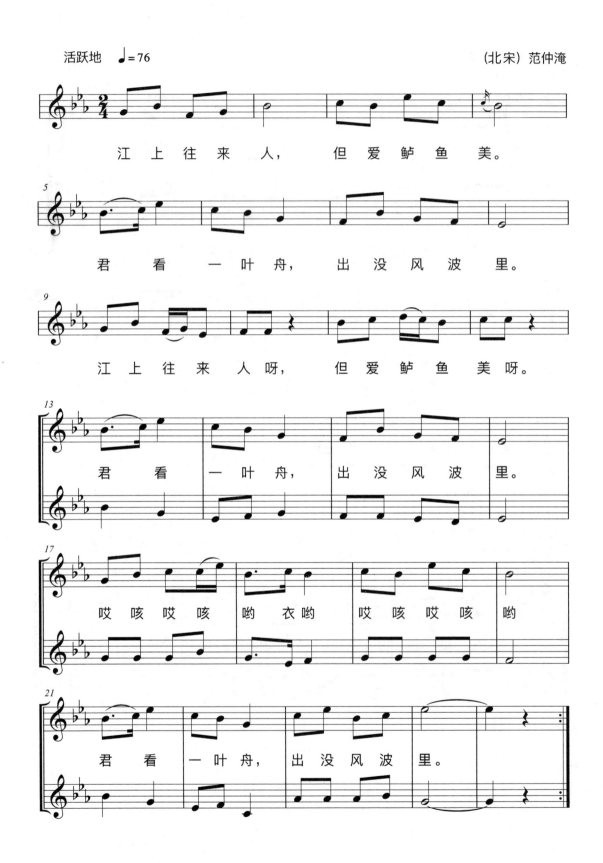

10 山居秋暝

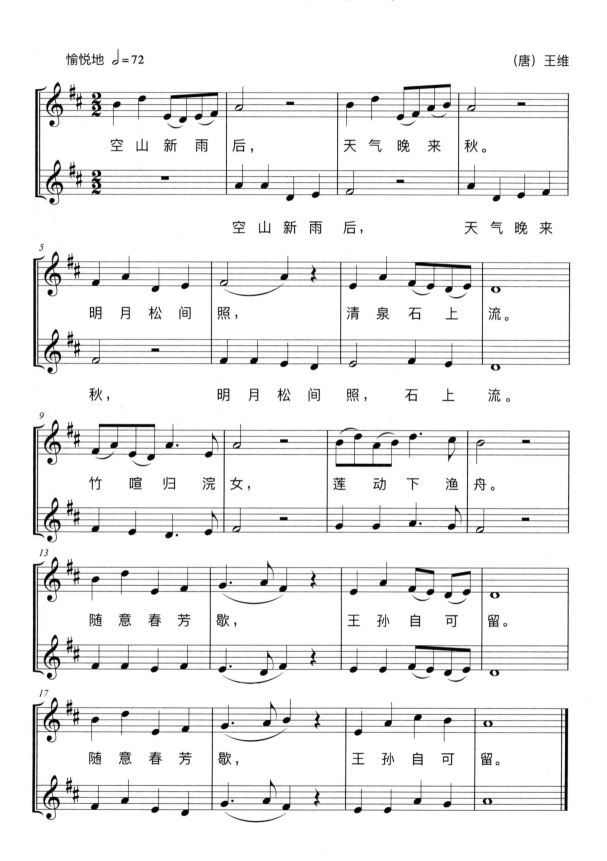

11 相思

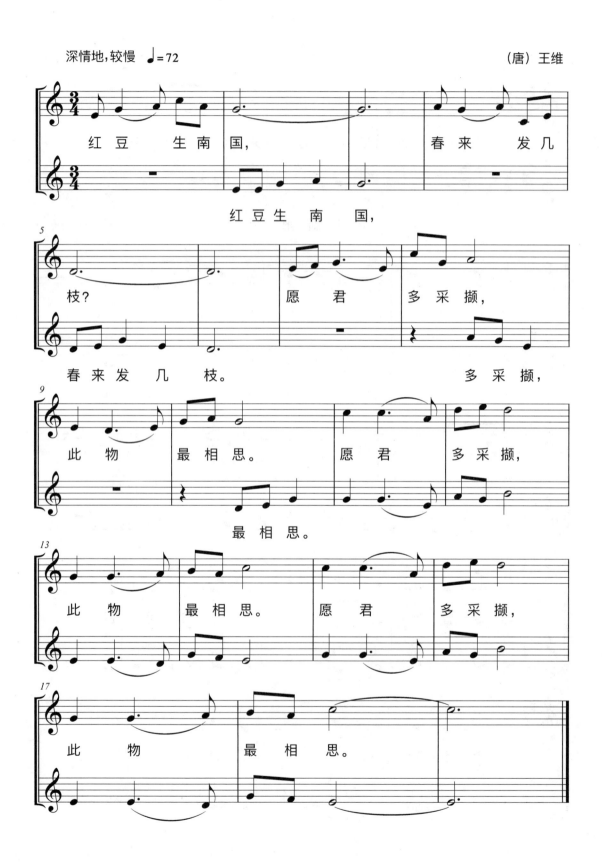

12　早春呈水部张十八员外二首（其一）

(唐) 韩愈

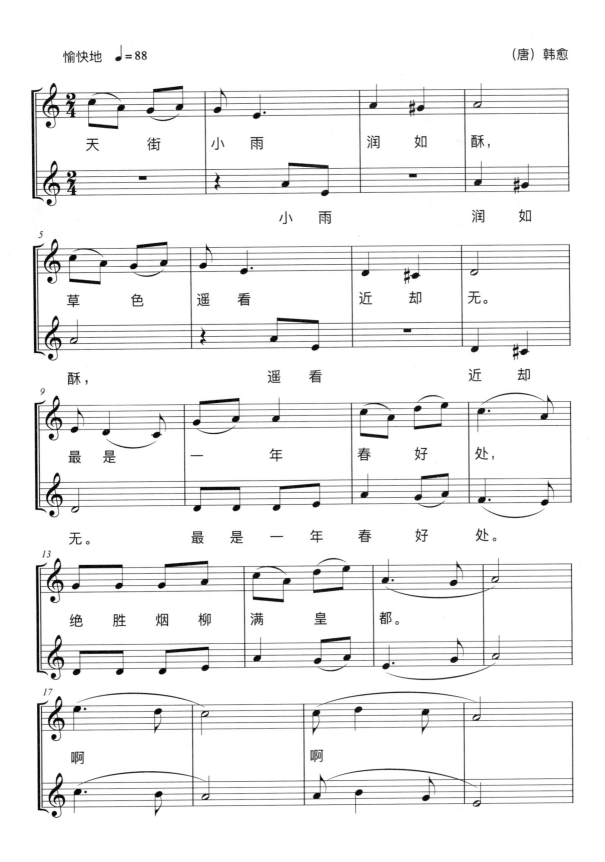

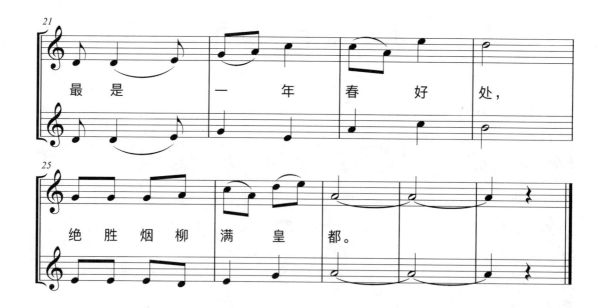

13 江 雪

(唐)柳宗元

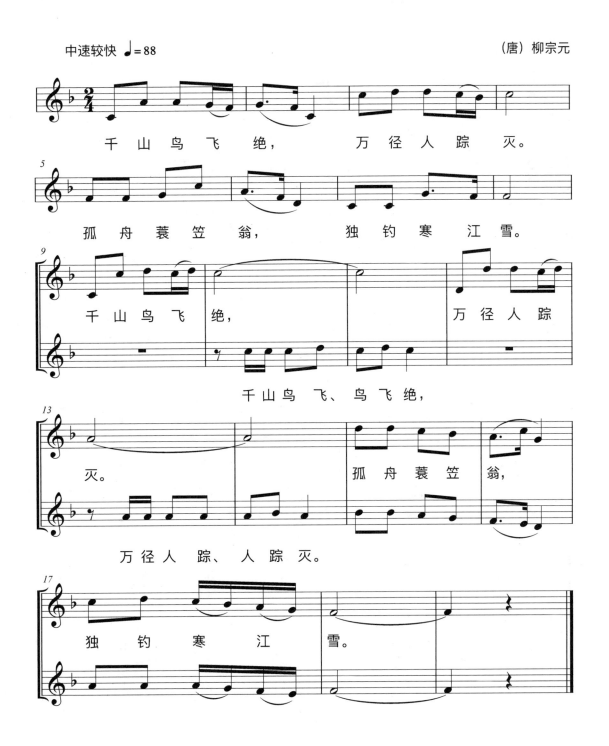

14 逢雪宿芙蓉山主人

(唐) 刘长卿

15 暮江吟

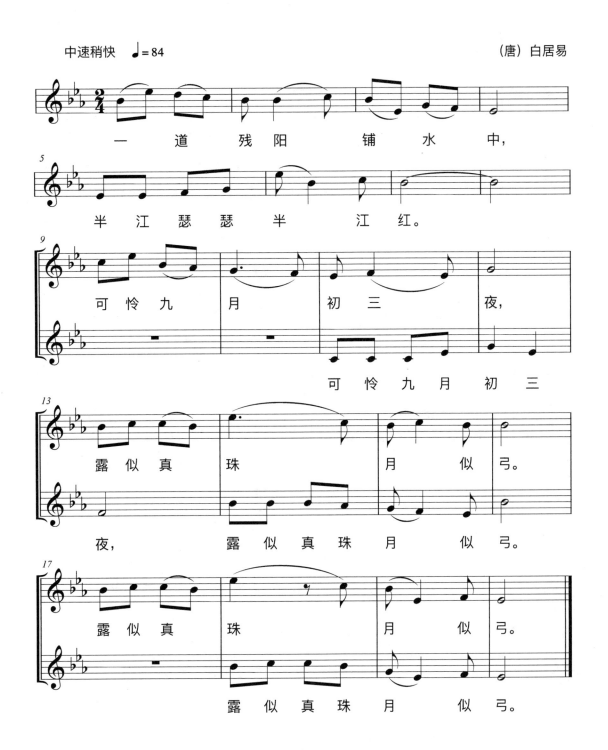

16 登鹳雀楼

中速稍慢 ♩=76　　　　　　　　　　　　　　　　　　　　　　（唐）王之涣

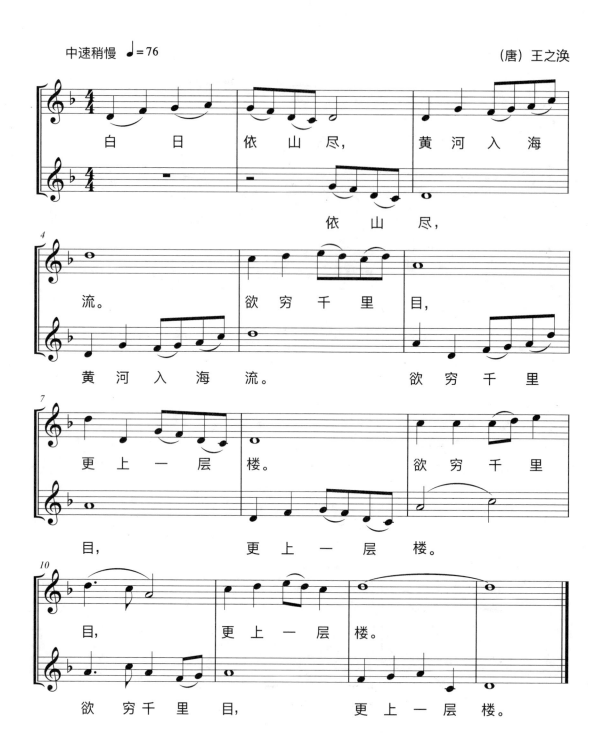

17 小儿垂钓

很有情趣地 ♩=104　　　　　　　　　　　　　　　　　　（唐）胡令能

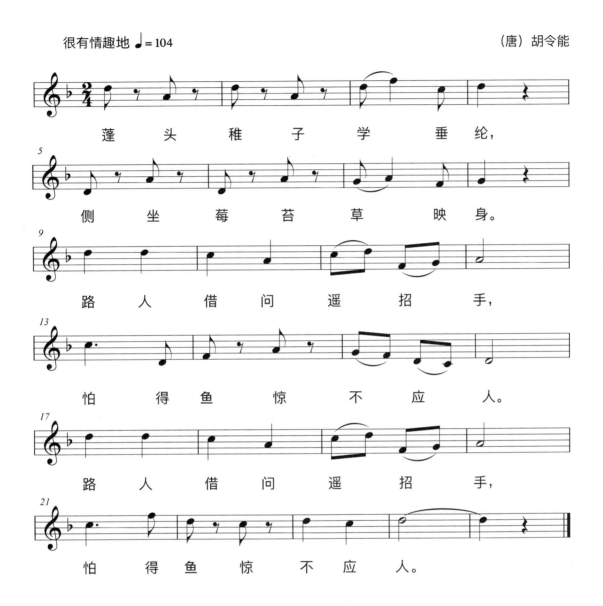

18 游园不值

(南宋)叶绍翁

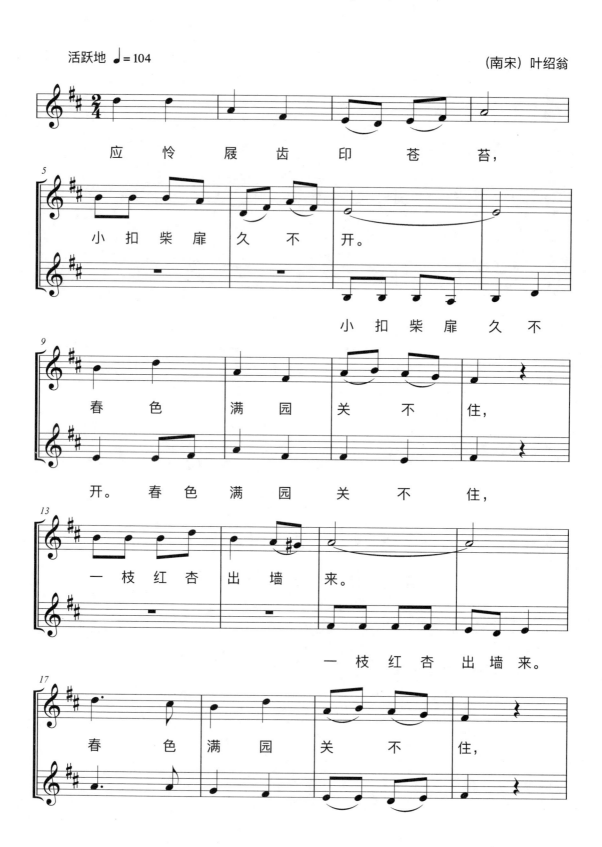

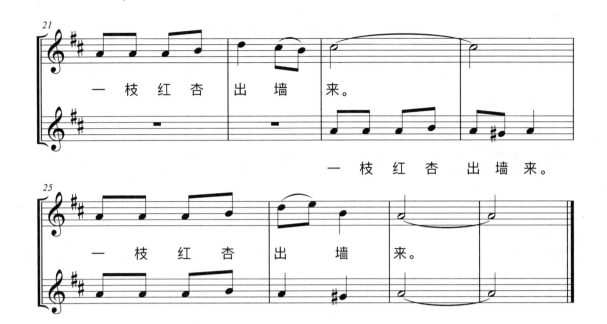

19 宿新市徐公店

活跃有趣地 ♩=104　　　　　　　　　　　　　　（南宋）杨万里

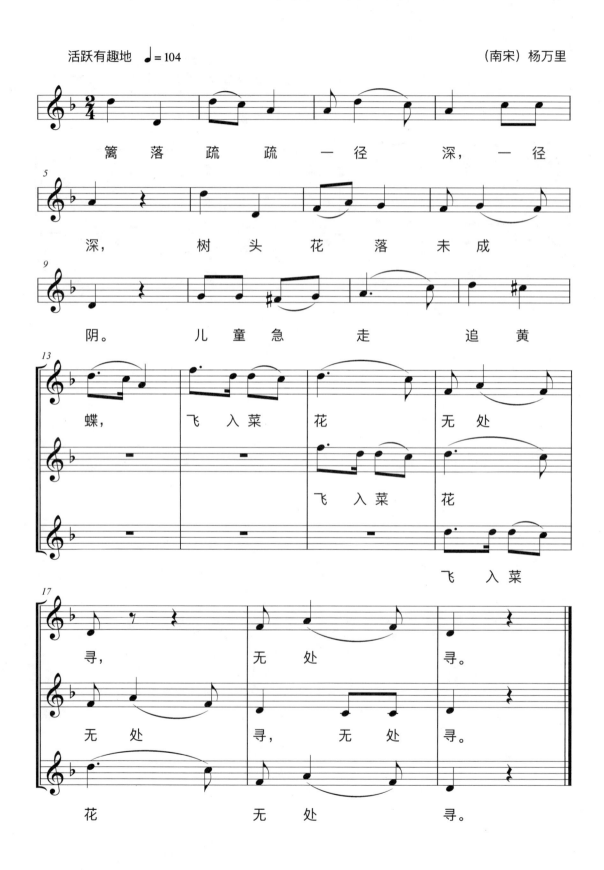

20 三衢道中

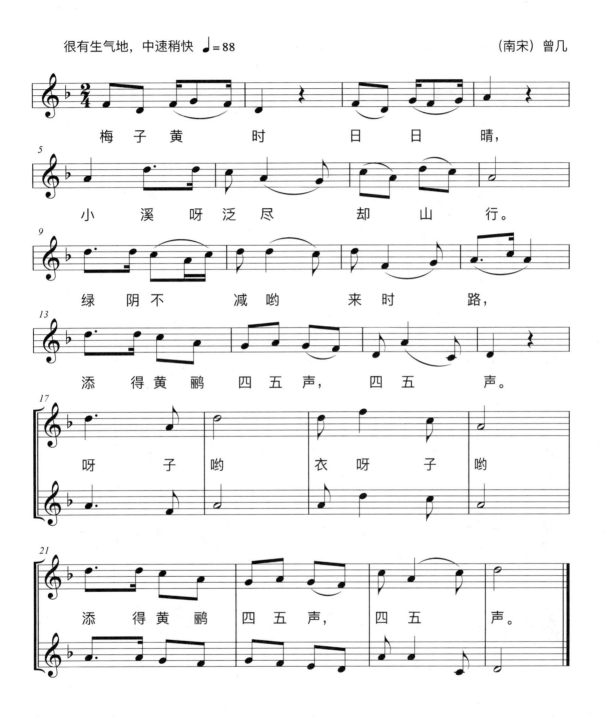

21 泊船瓜洲

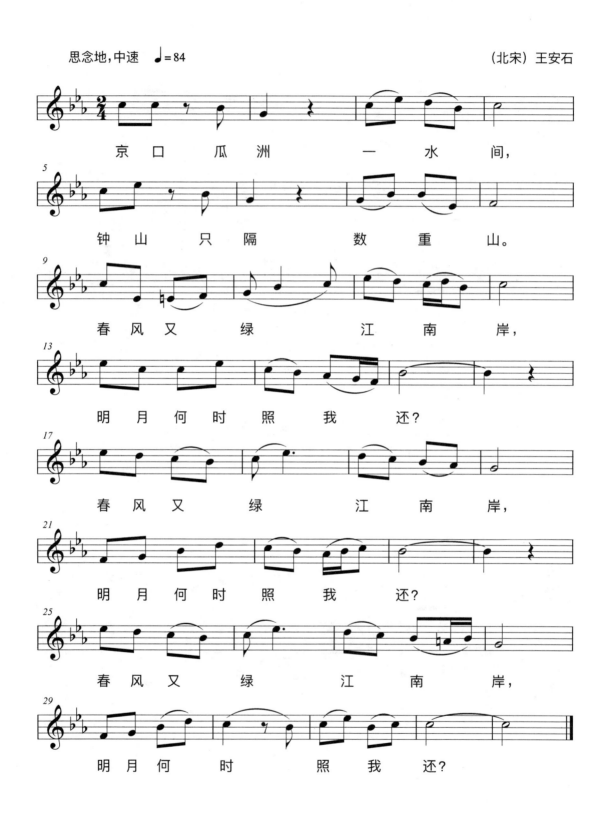

22 小 池

(南宋)杨万里

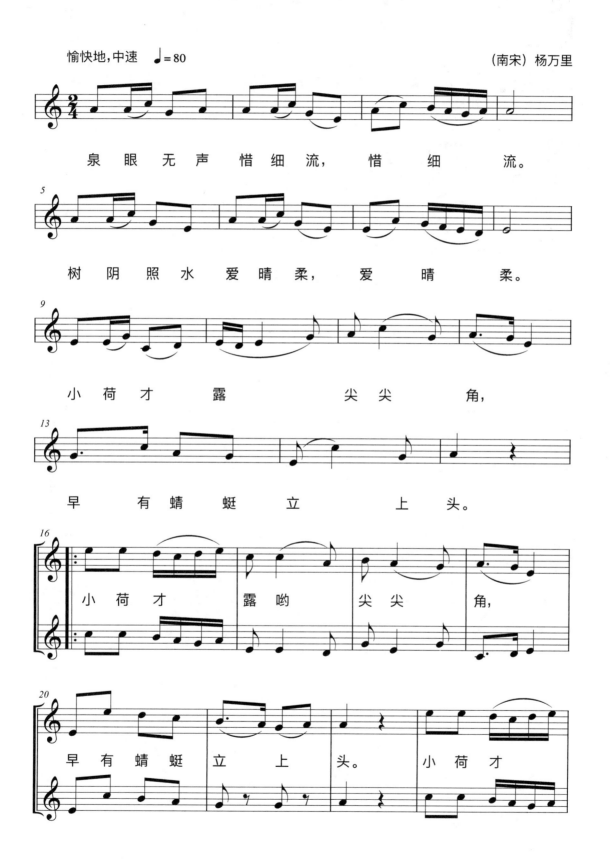

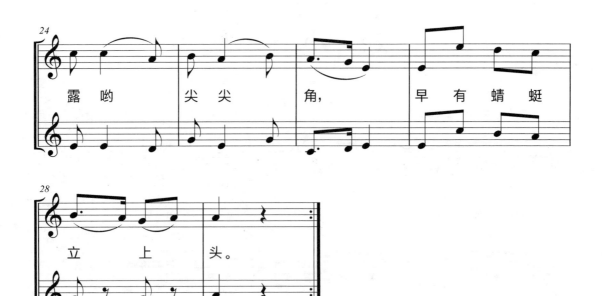

23 题西林壁

(北宋)苏轼

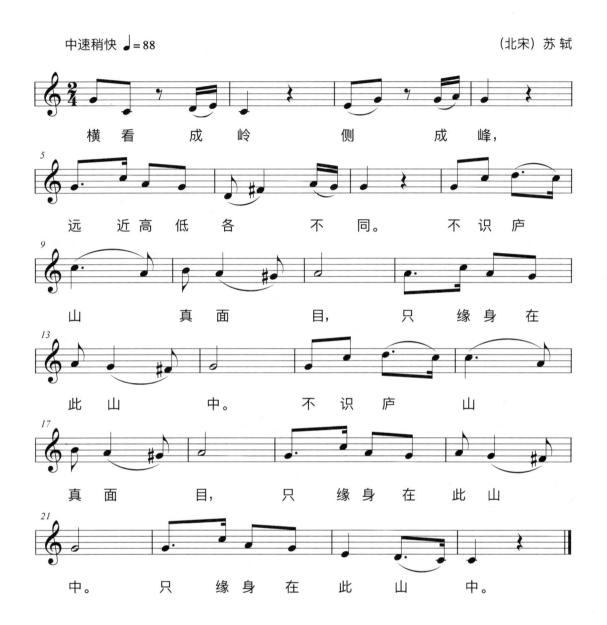

24 示 儿

(南宋)陆游

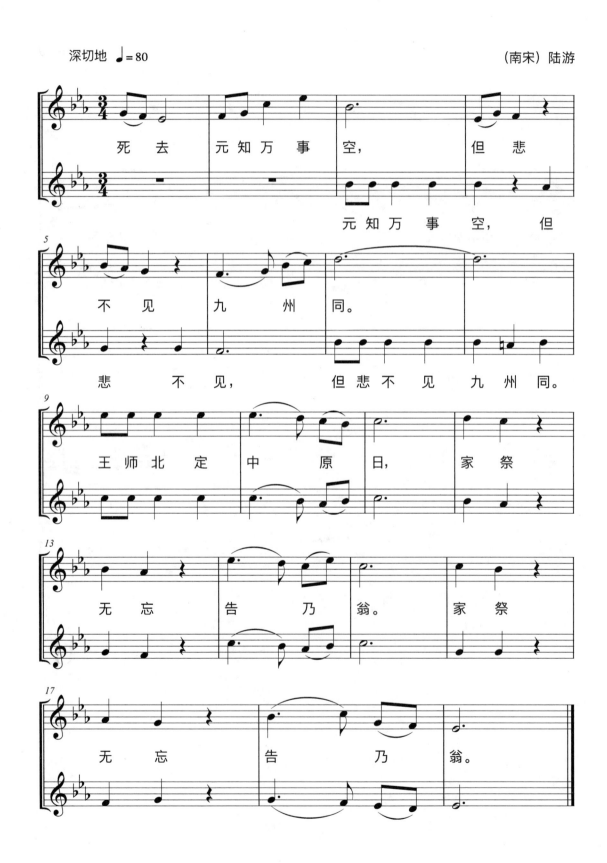

25 所　见

(清) 袁枚

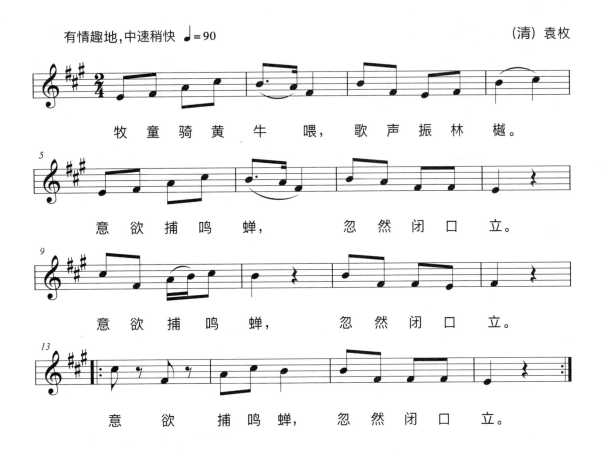

26 游子吟

(唐) 孟郊

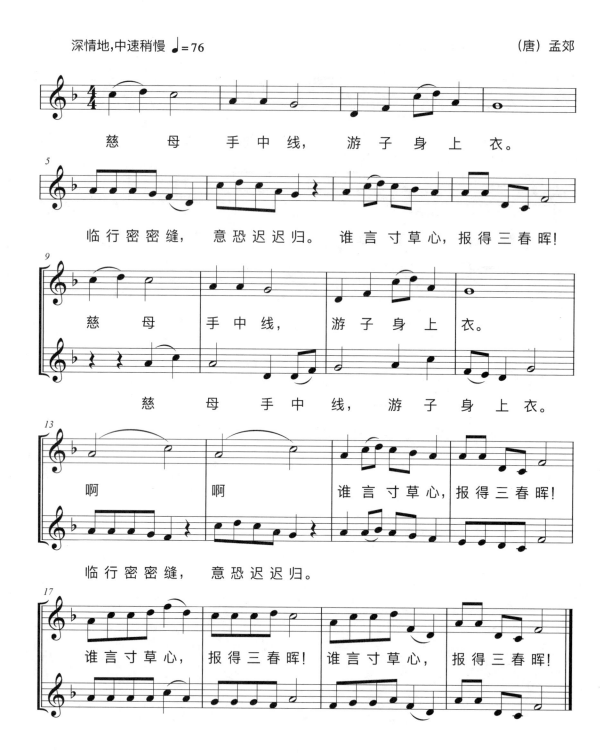

27 杂诗（其二）

(唐) 王维

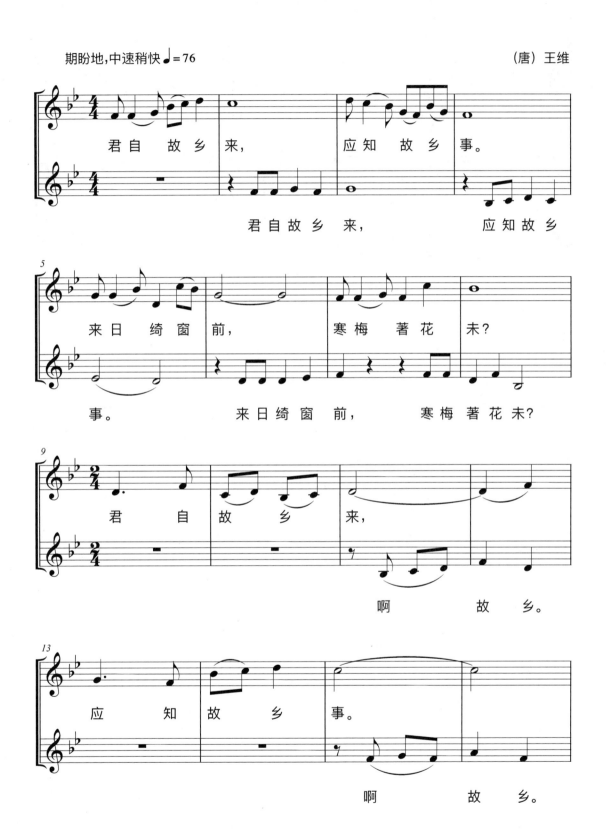

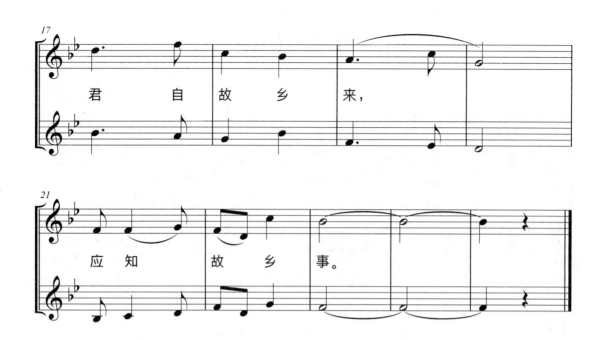

28 绝句四首（其三）

(唐) 杜甫

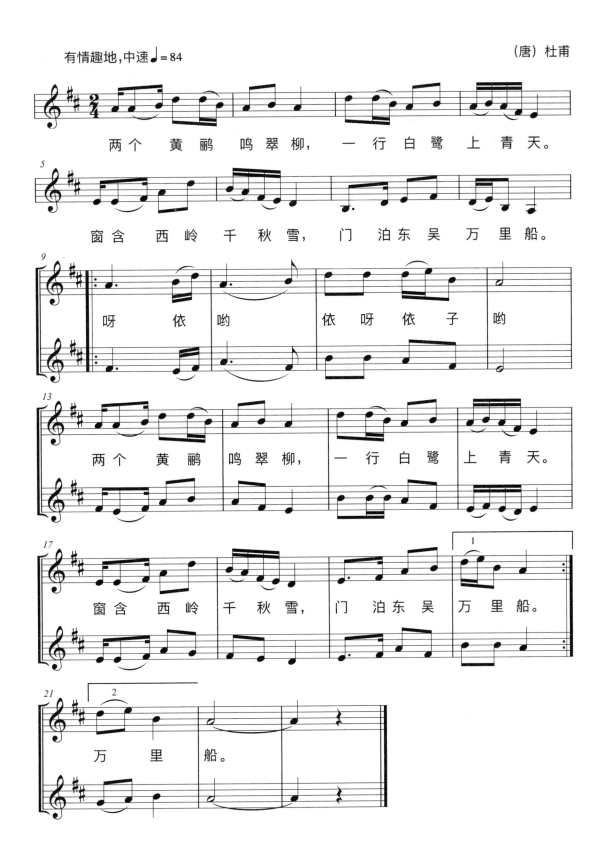

29 春夜喜雨

喜悦地,中速稍快 ♩=88　　　　　　　　　　（唐）杜甫

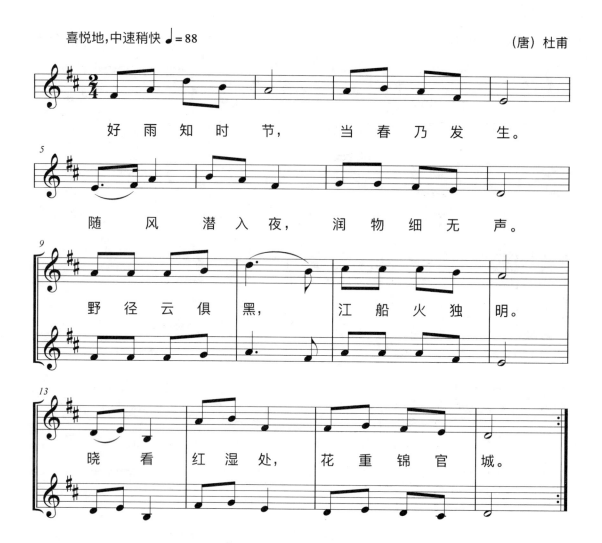

好雨知时节,当春乃发生。
随风潜入夜,润物细无声。
野径云俱黑,江船火独明。
晓看红湿处,花重锦官城。

30 早发白帝城

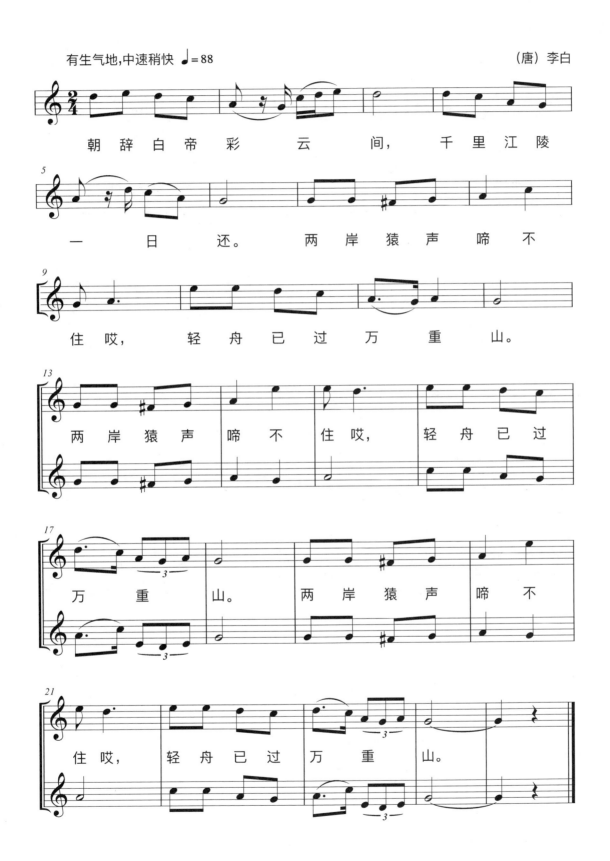

31 黄鹤楼送孟浩然之广陵

中速稍慢 ♩=72

(唐) 李白

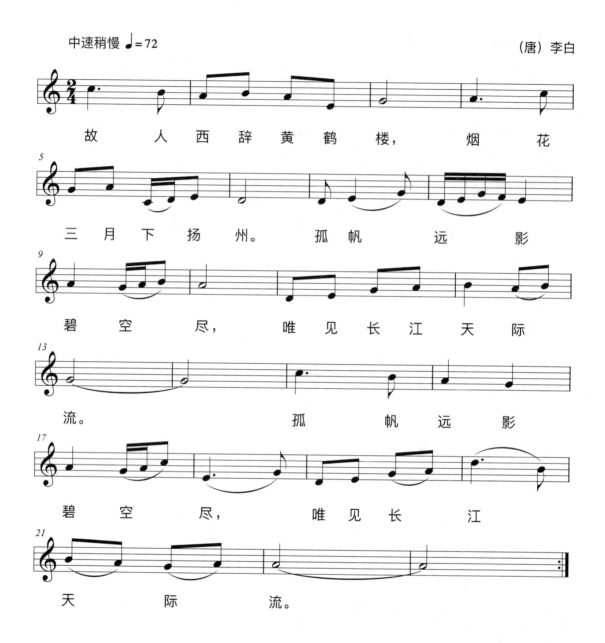

32 钱塘湖春行

(唐)白居易

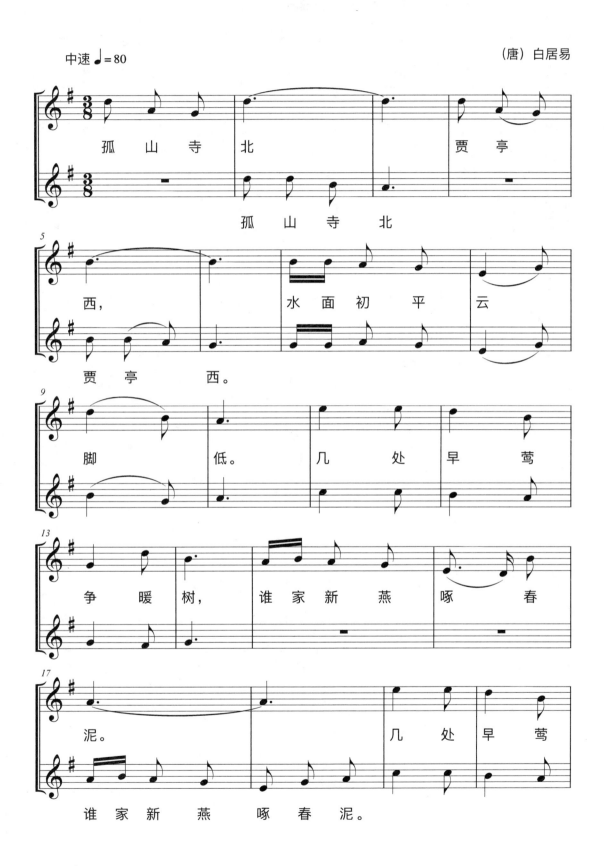

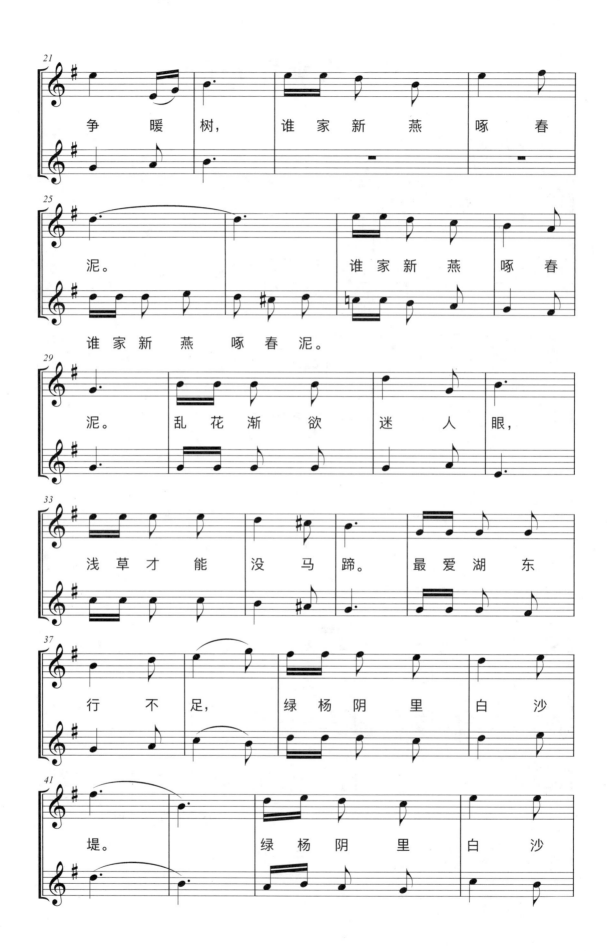

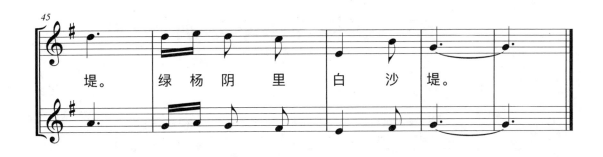

堤。绿杨阴里白沙堤。

33 赋得古原草送别

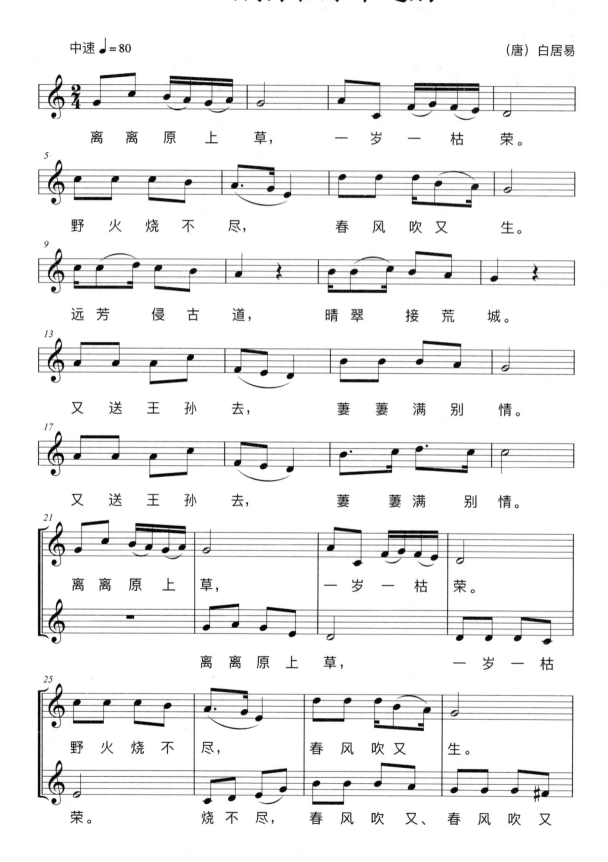

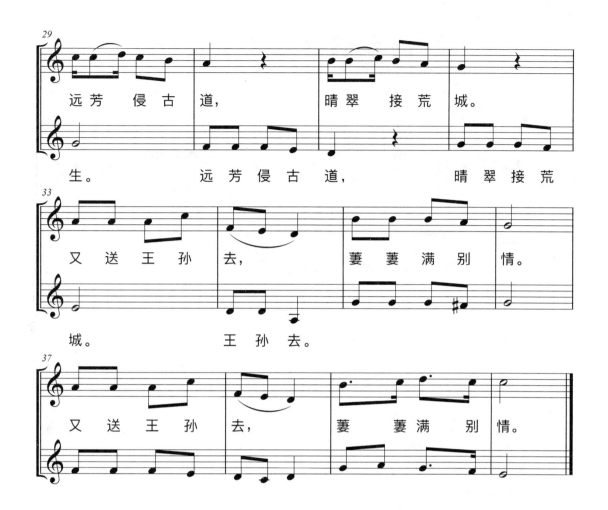

34 回乡偶书二首（其一）

(唐) 贺知章

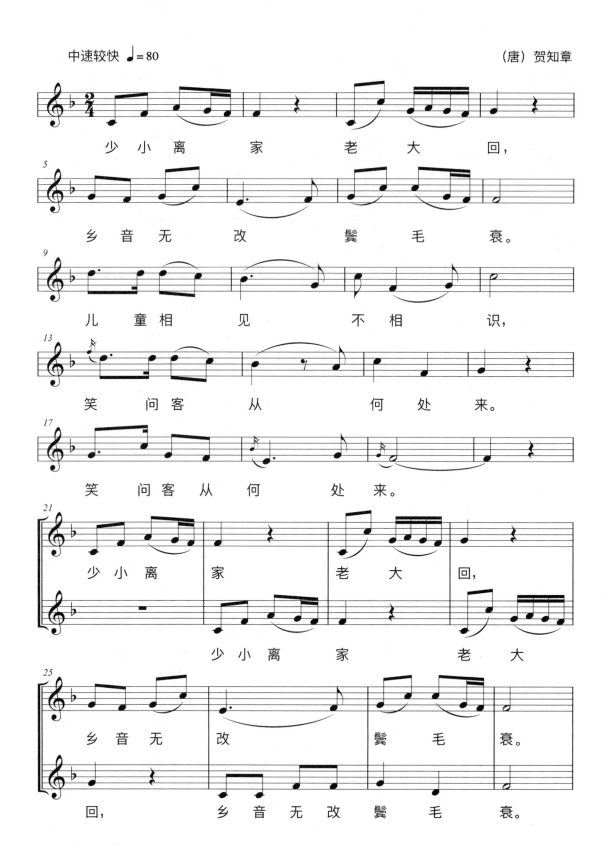

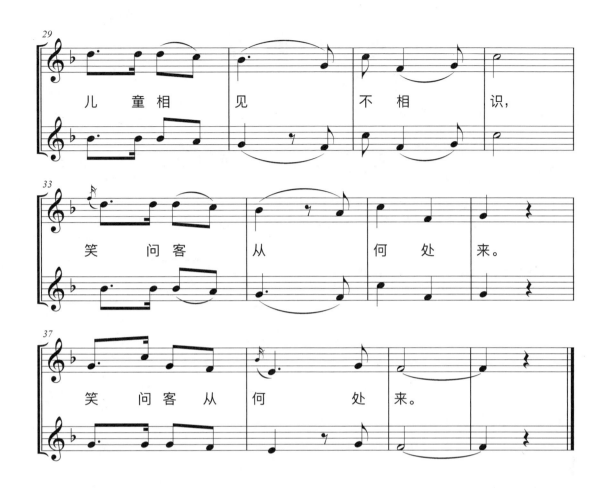

诗篇 47

35 黄鹤楼

(唐)崔颢

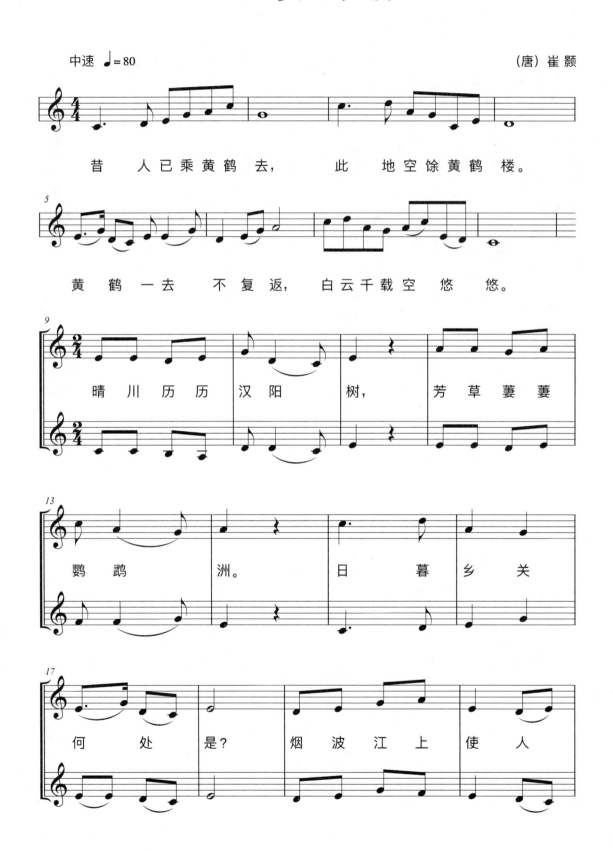

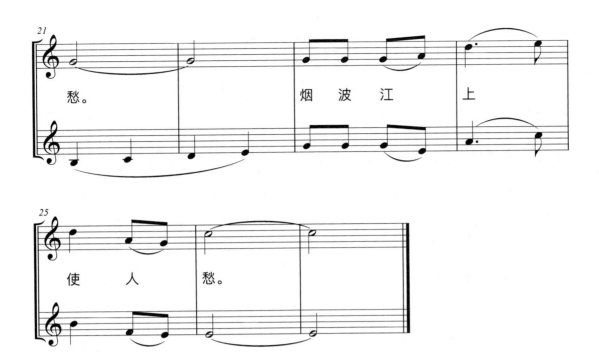

诗篇 | 49

36 过故人庄

(唐)孟浩然

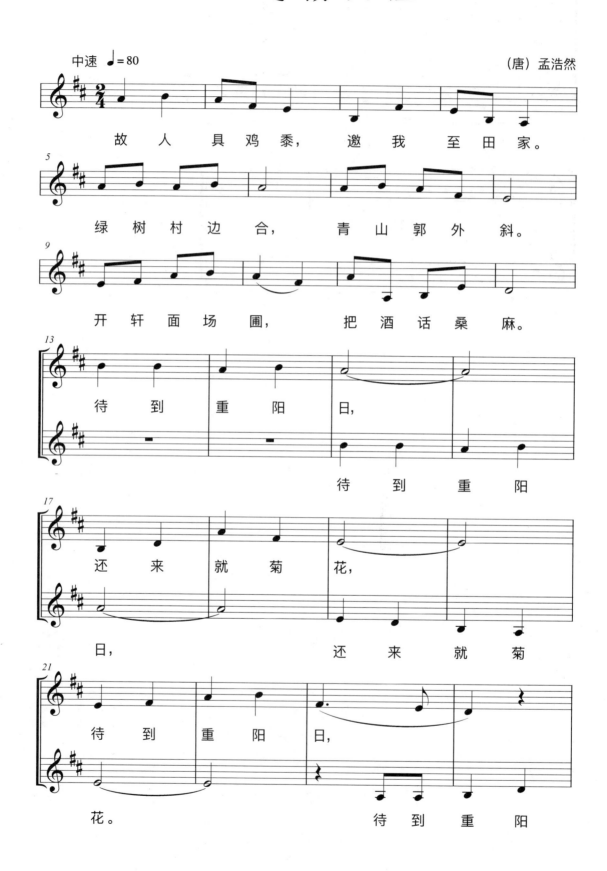

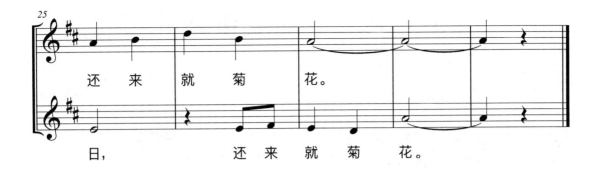

37 送杜少府之任蜀川

从容地，中速 ♩=80 　　　　　　　　　　　　　　　　（唐）王勃

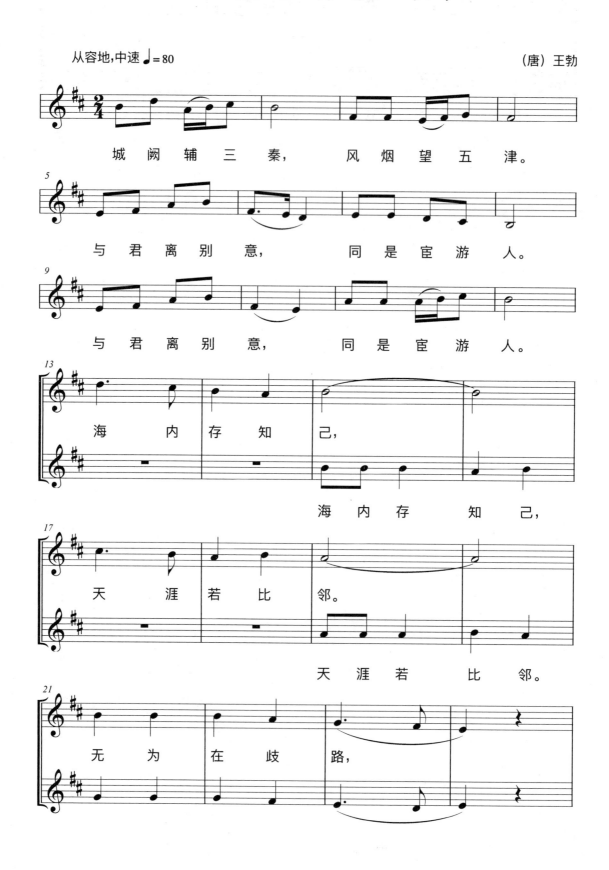

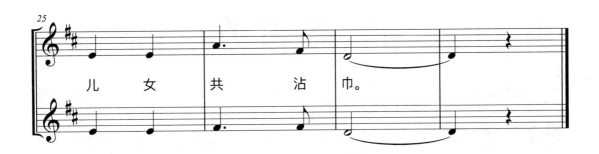

38 凉州词

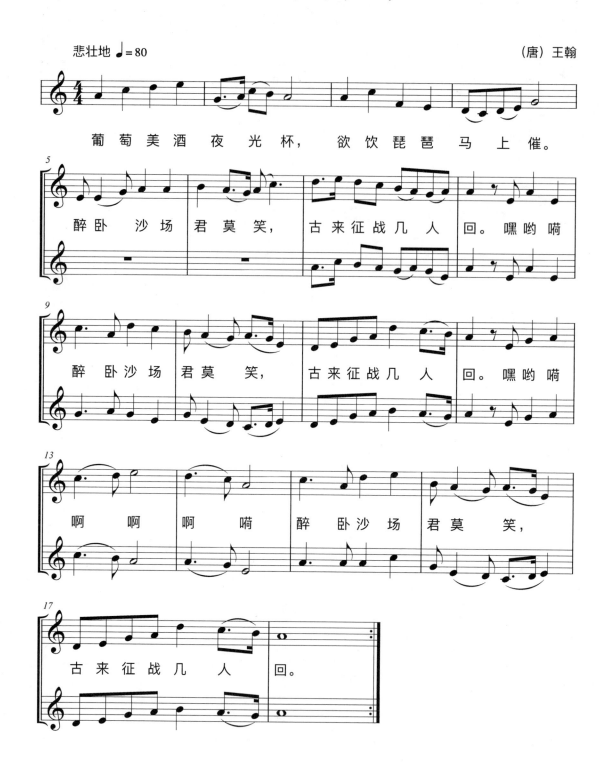

39　出塞二首（其一）

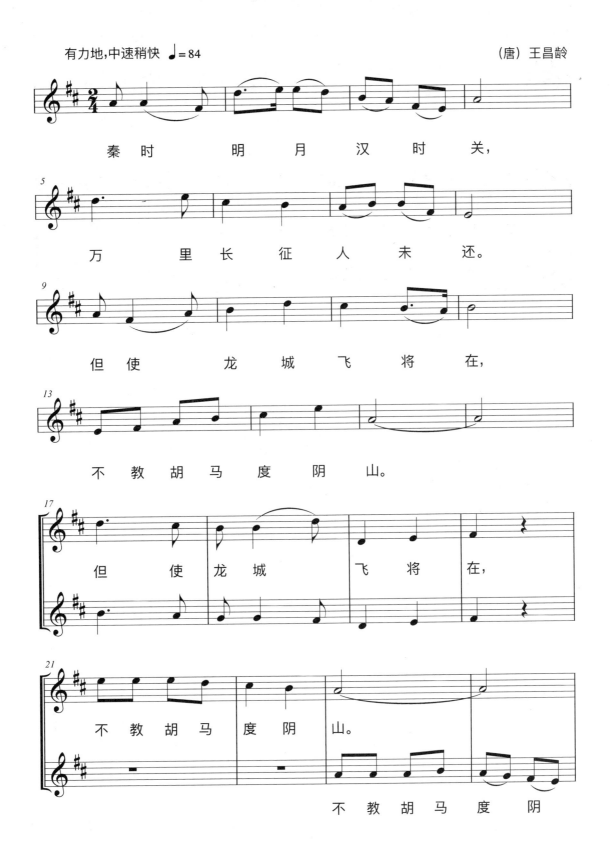

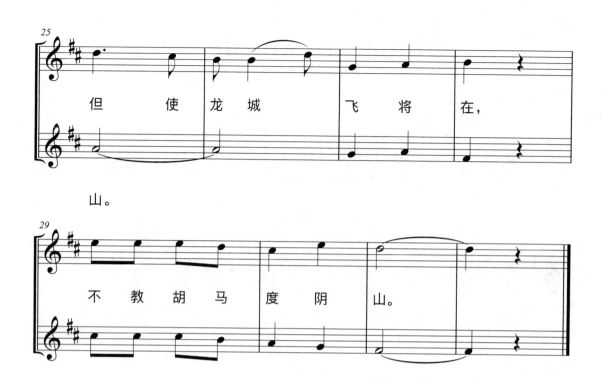

40 无 题

(唐)李商隐

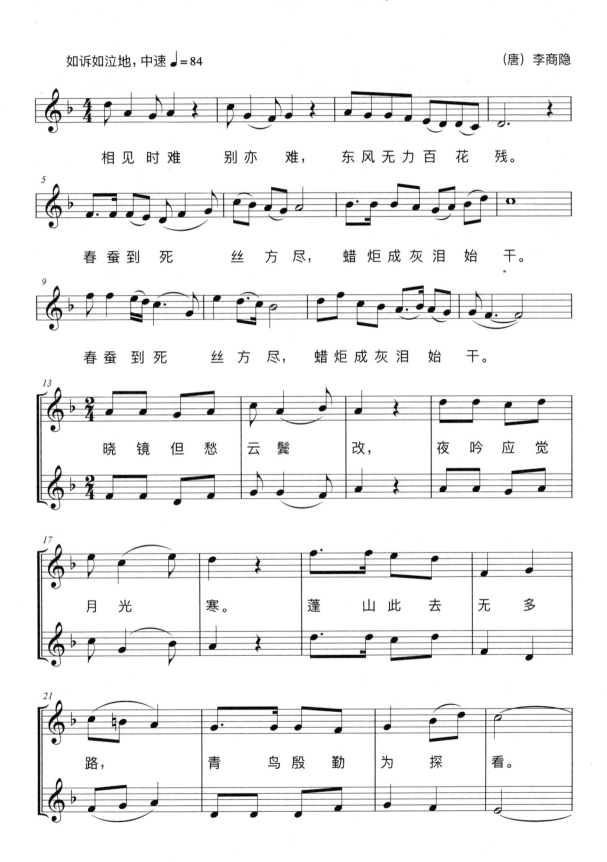

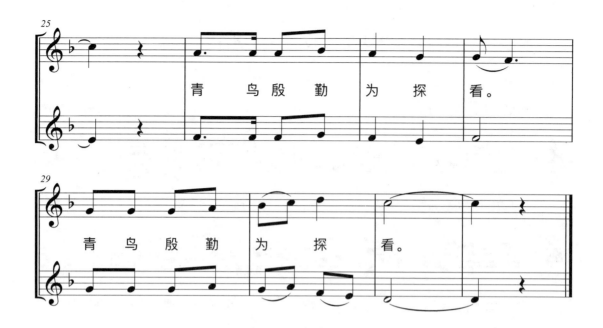

58 ｜ 千古传唱：唐宋诗词

41 江南春

欢畅地 ♩=84 (唐)杜牧

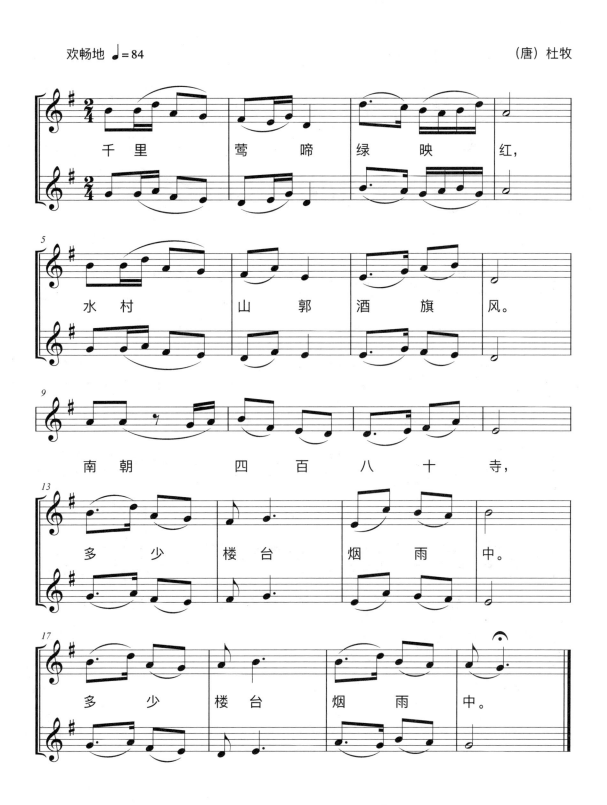

42　竹枝词二首（其一）

(唐) 刘禹锡

43 早 归

(唐) 元稹

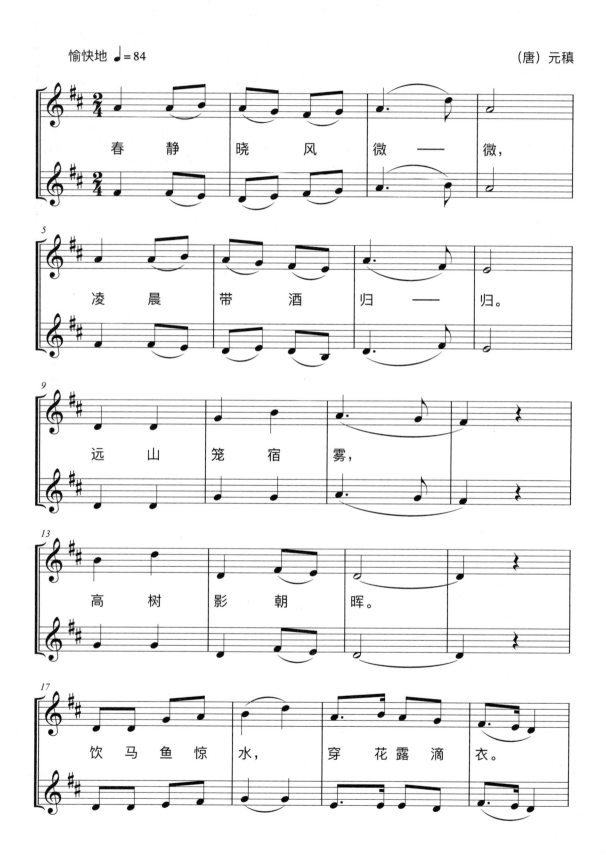

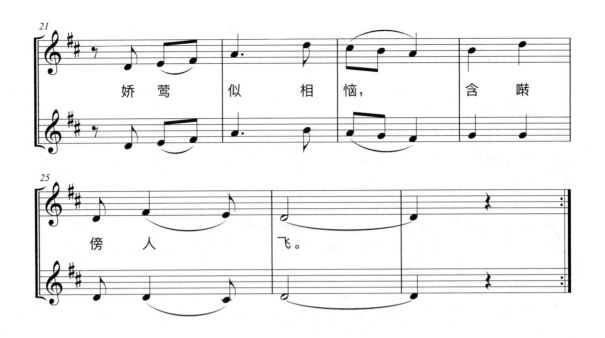

62 ┃ 千古传唱：唐宋诗词

44 登幽州台歌

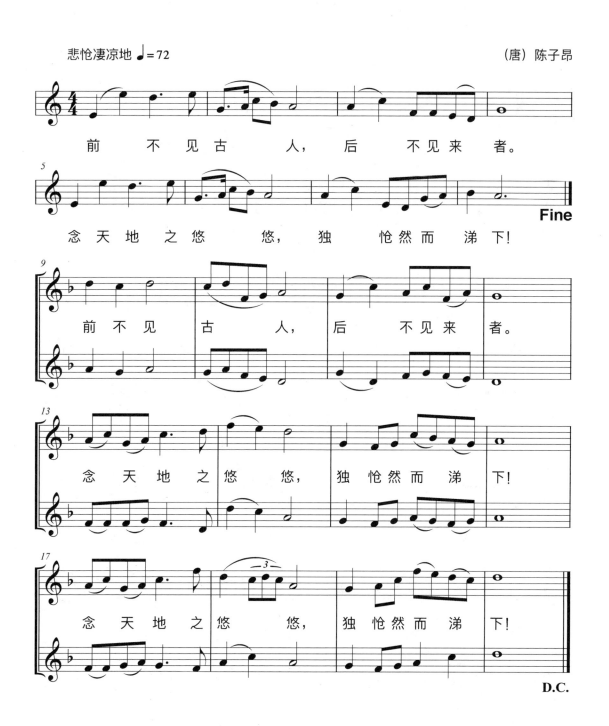

45 渔翁

(唐）柳宗元

46 兰溪棹歌

(唐)戴叔伦

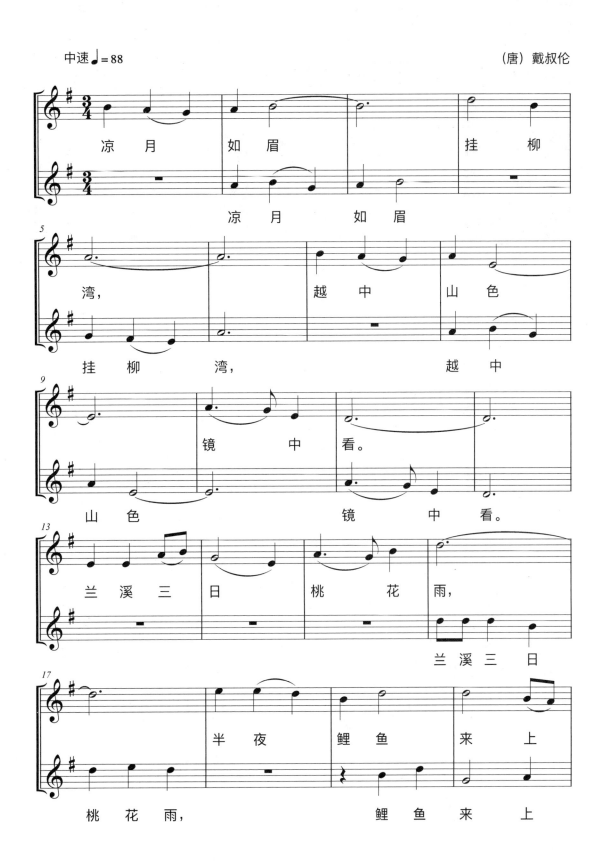

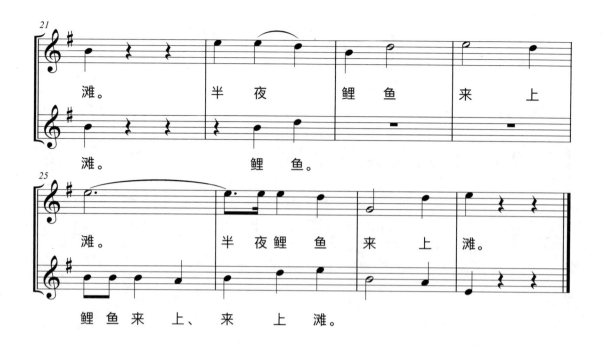

47 泊秦淮

中速较慢 ♩=88　　　　　　　　　　　　　　　　　　　　（唐）杜牧

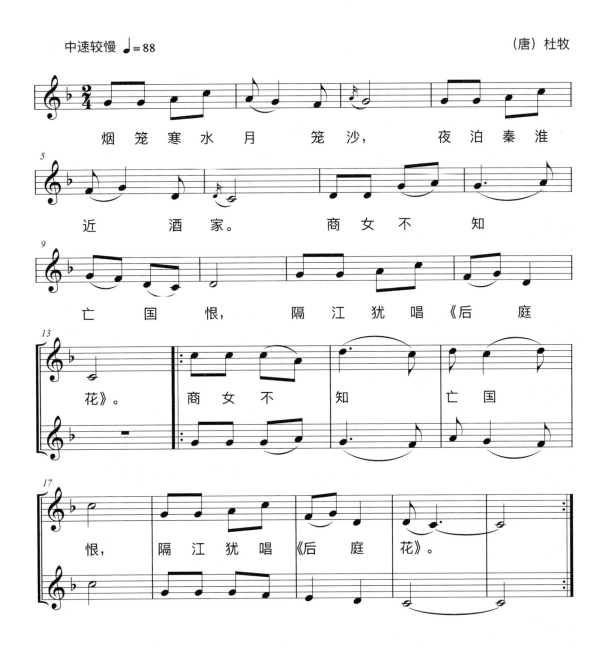

48 牧童词

有朝气地 ♩=84　　　　　　　　　　　　　　　　　　（唐）李涉

朝牧牛，牧牛下江曲。
夜牧牛，牧牛村口谷。
荷蓑出林春雨细，荷蓑出林春雨细，
芦管卧吹莎草绿。　　　莎草绿。
乱插蓬蒿箭满腰，
不怕猛虎欺黄犊。

49 清明

(唐) 杜牧

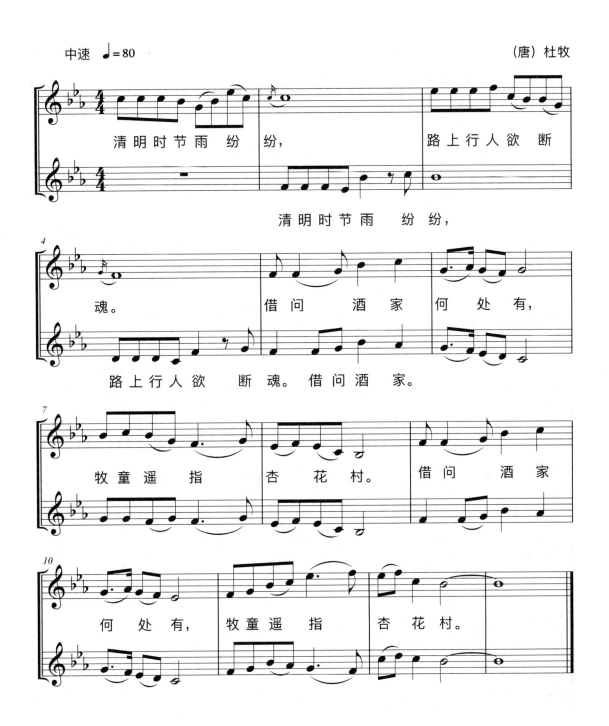

50 题都城南庄

(唐)崔护

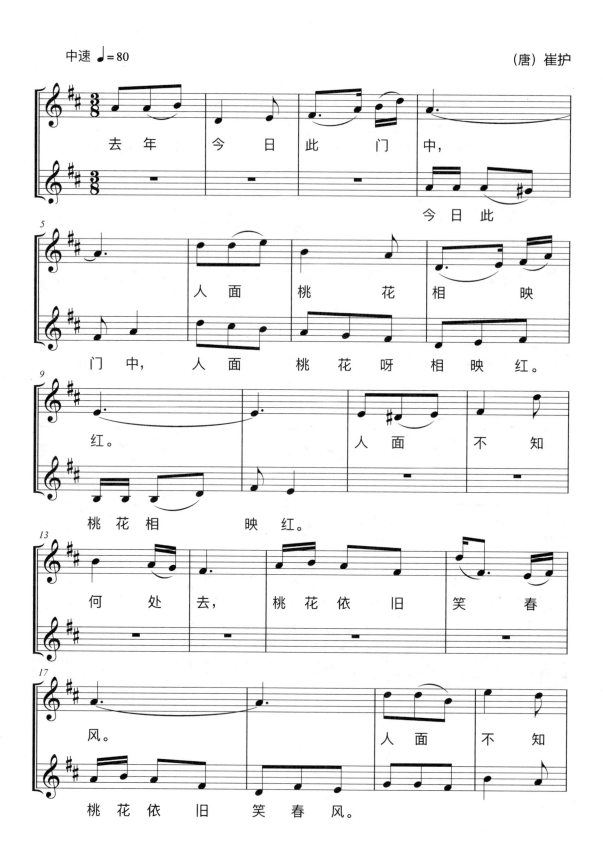

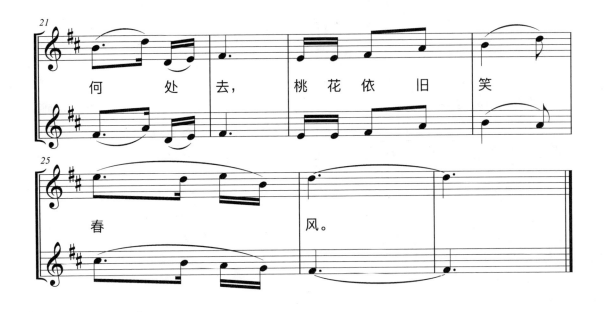

诗篇 71

51 乐游原

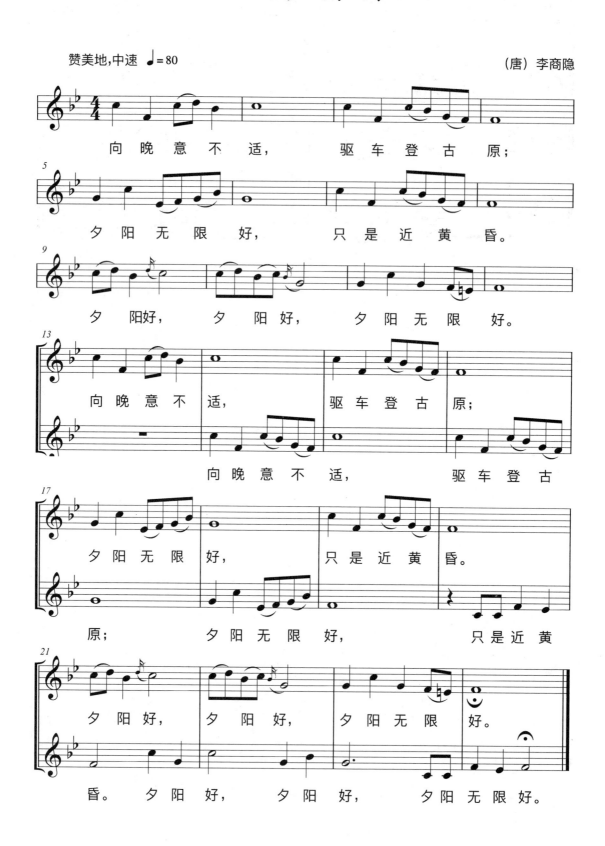

52 夜雨寄北

(唐)李商隐

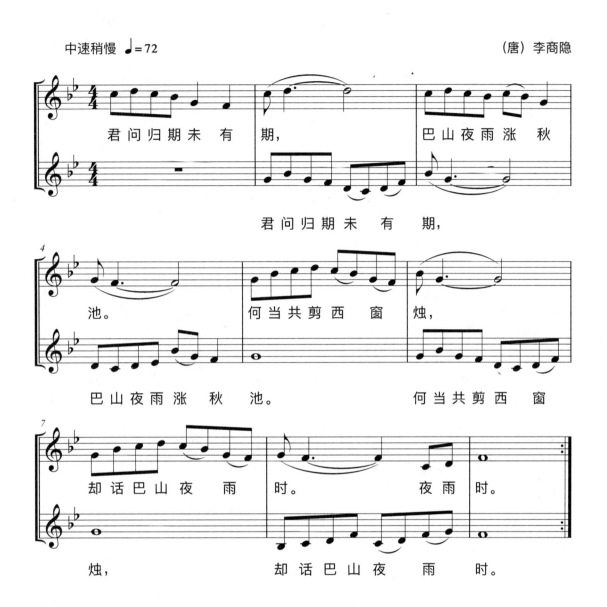

53　惠崇春江晚景二首（其一）

（北宋）苏轼

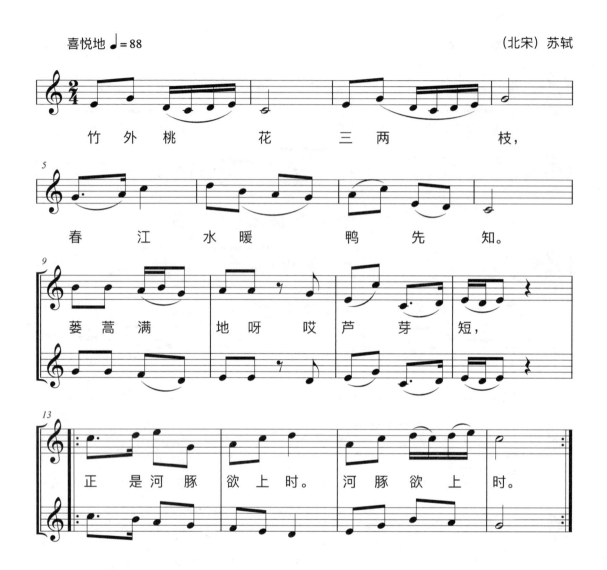

54 下终南山过斛斯山人宿置酒

(唐)李白

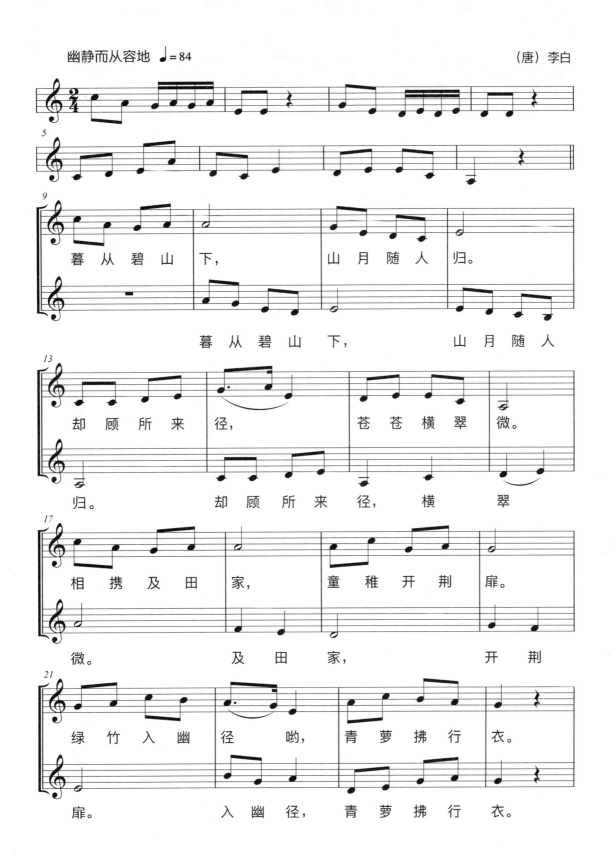

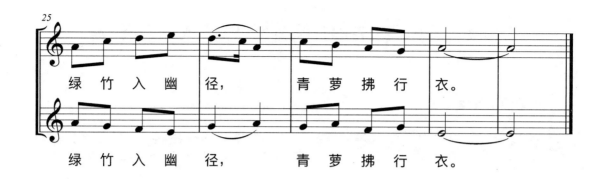

注：本曲选用了诗的前半首，旋律清新宜人，适合诗中的意境，宜于传唱。

55 送友人

(唐)李白

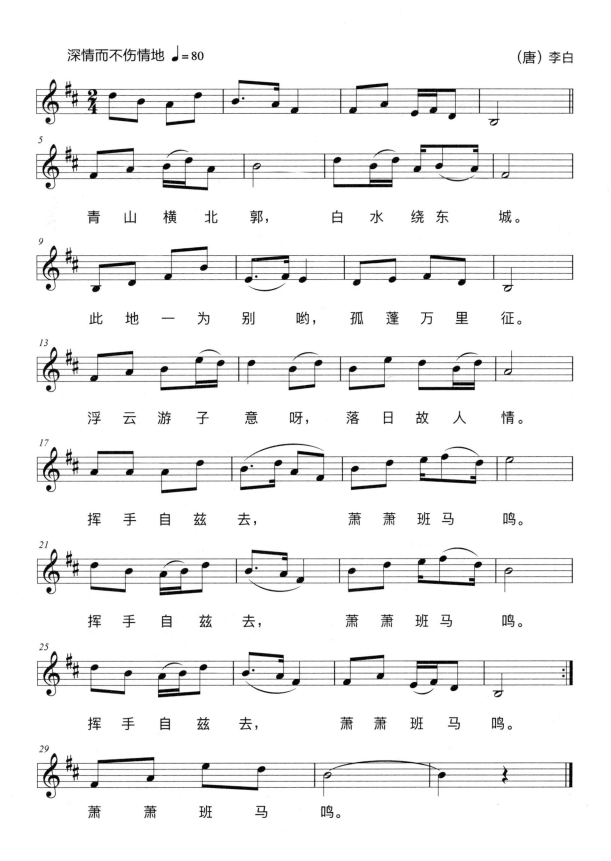

青山横北郭,白水绕东城。
此地一为别哟,孤蓬万里征。
浮云游子意呀,落日故人情。
挥手自兹去,萧萧班马鸣。
挥手自兹去,萧萧班马鸣。
挥手自兹去,萧萧班马鸣。
萧萧班马鸣。

56　灞陵行送别

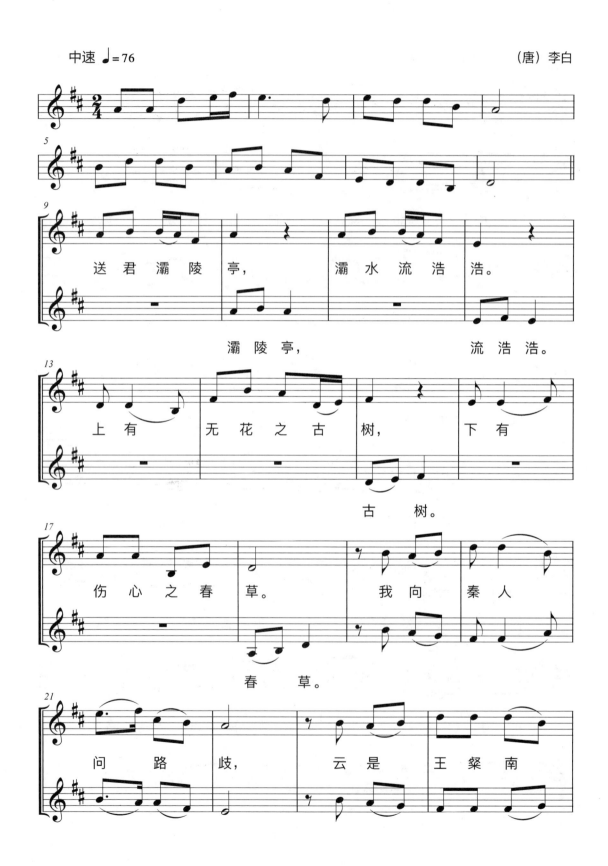

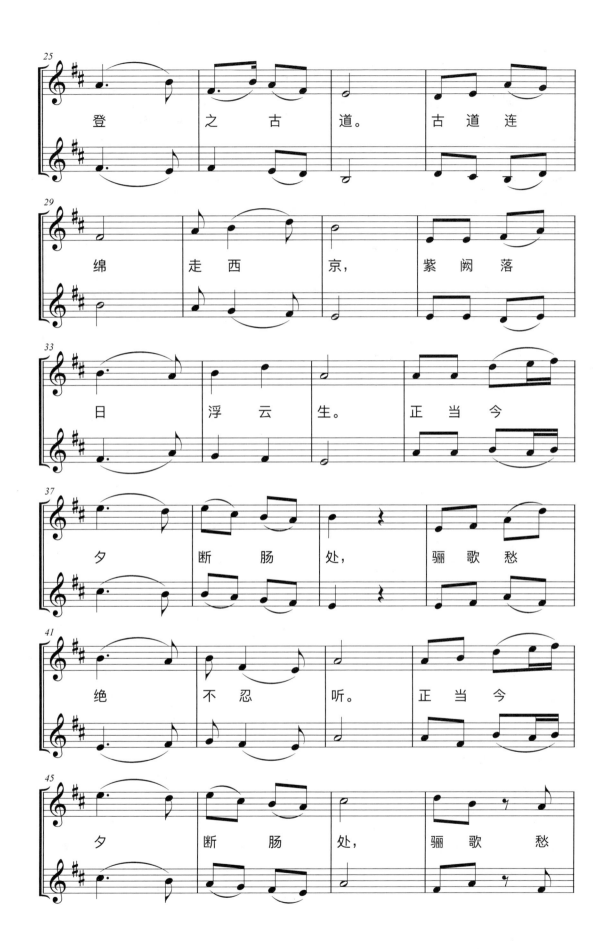

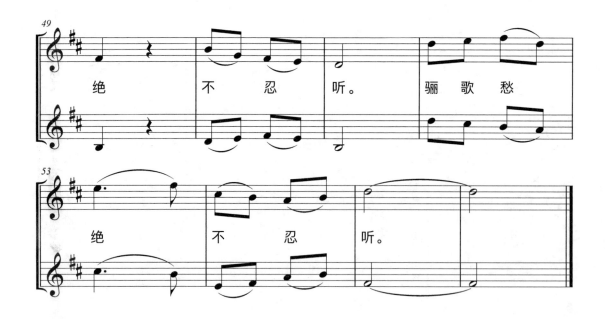

80　千古传唱：唐宋诗词

57　子夜吴歌·秋歌

望月思情地　♩=84　　　　　　　　　　　　　　　　（唐）李白

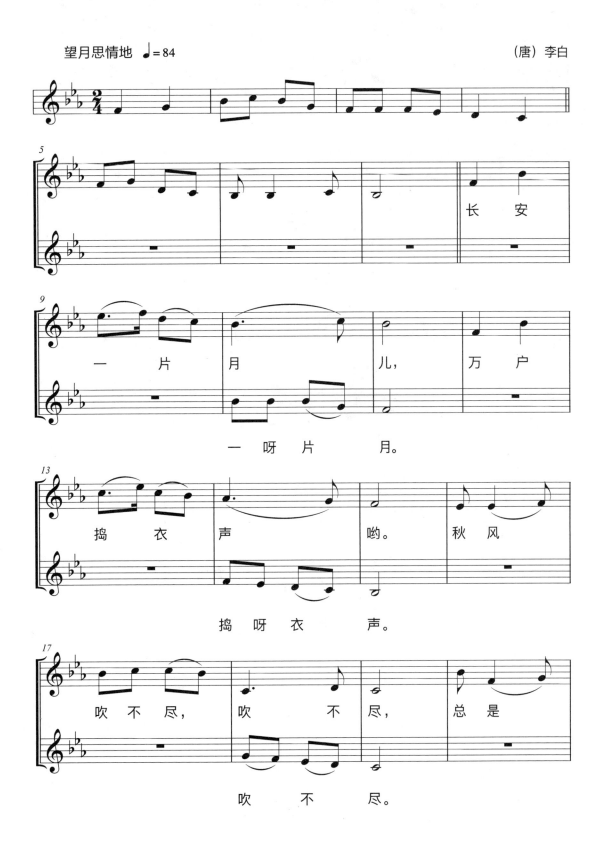

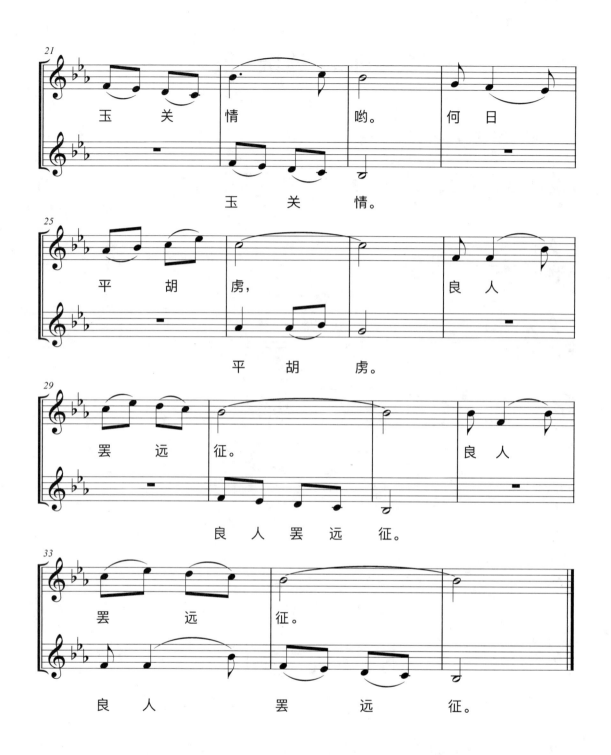

58 长相思二首（其一）

（唐）李白

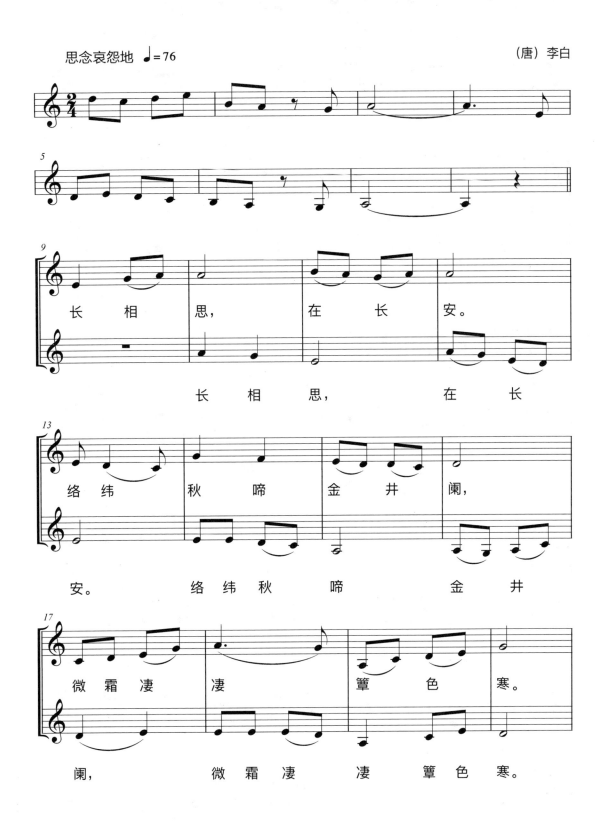

诗篇 83

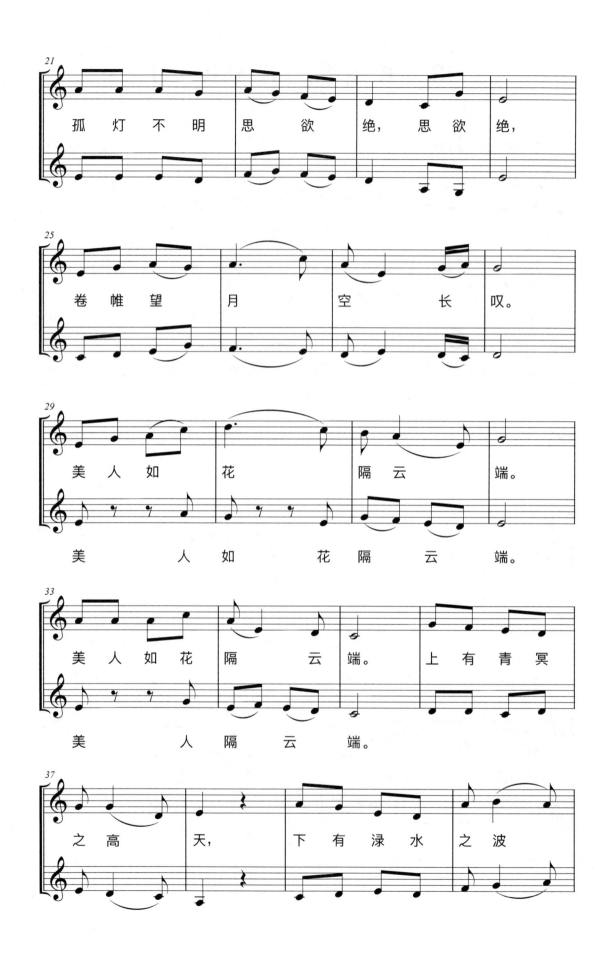

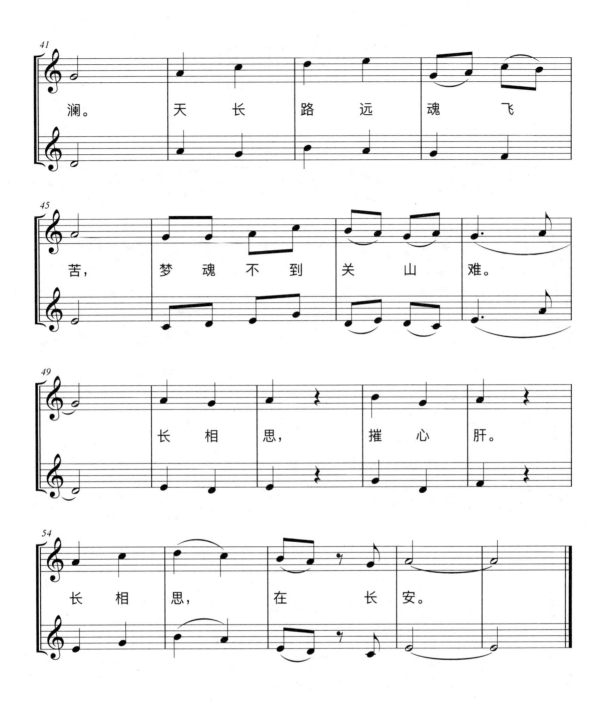

59 将进酒

(唐)李白

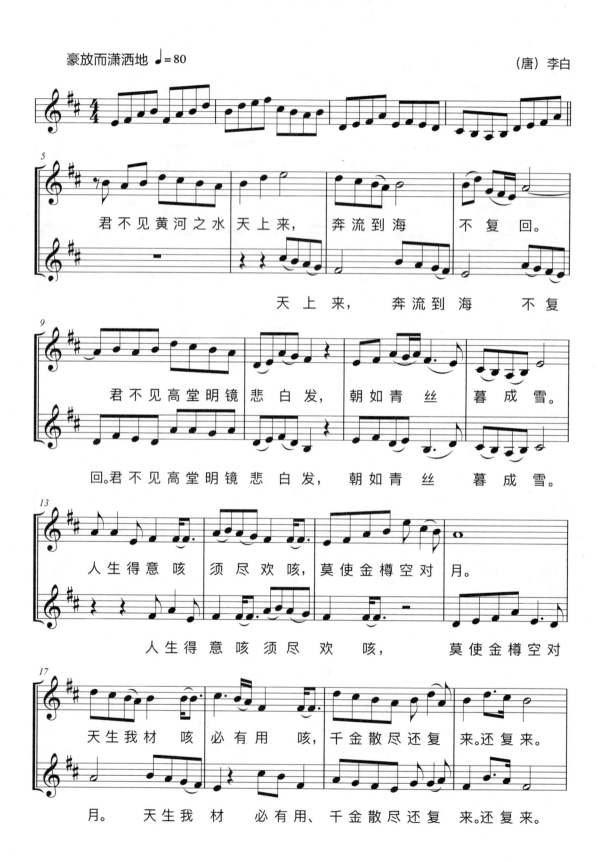

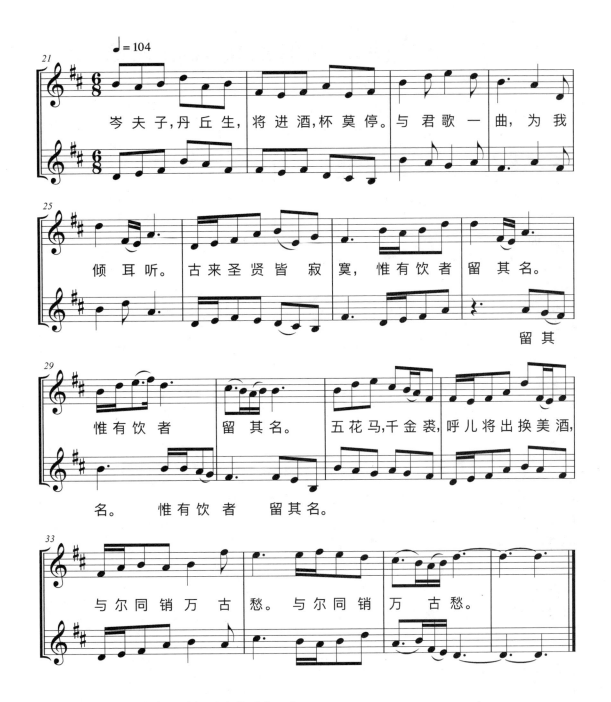

注：本曲为音律雅致，删去原诗若干字、句。

60　下终南山过斛斯山人宿置酒

（唐）李白

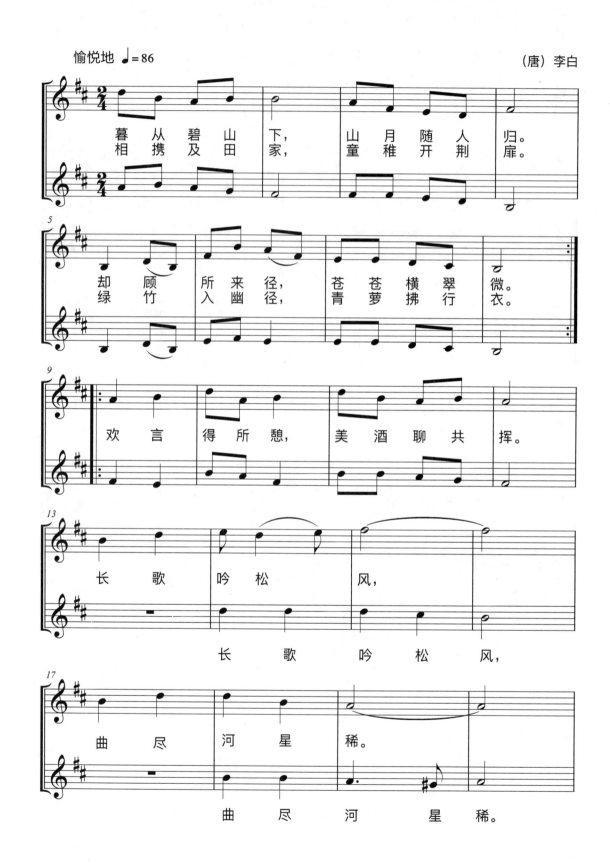

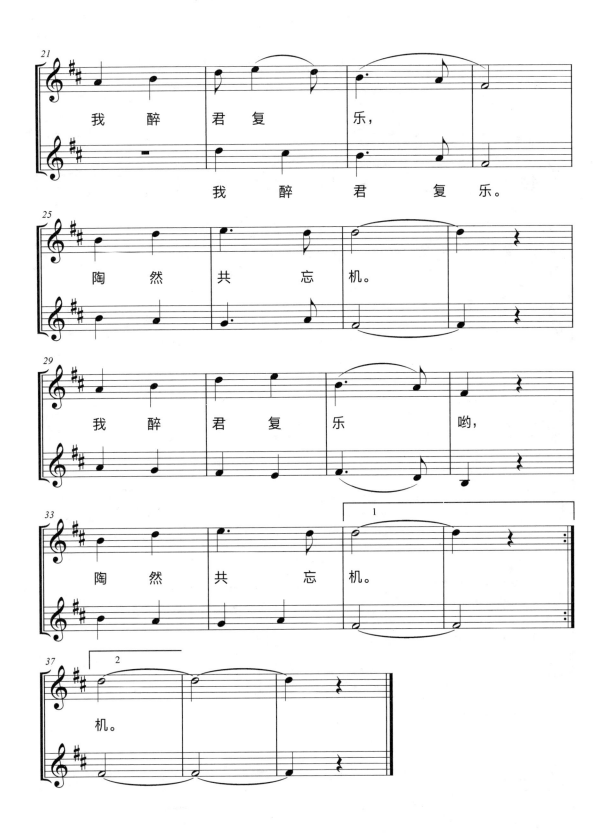

61 古朗月行

(唐)李白

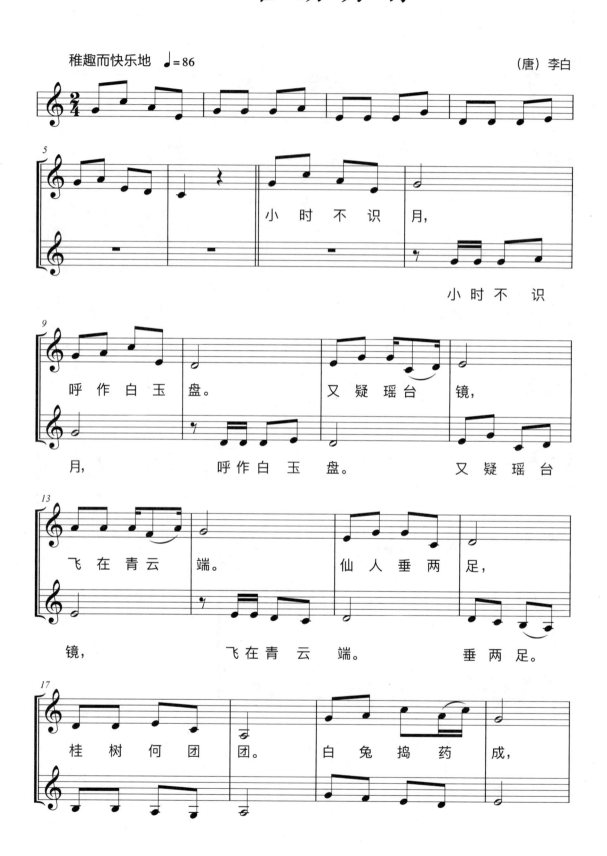

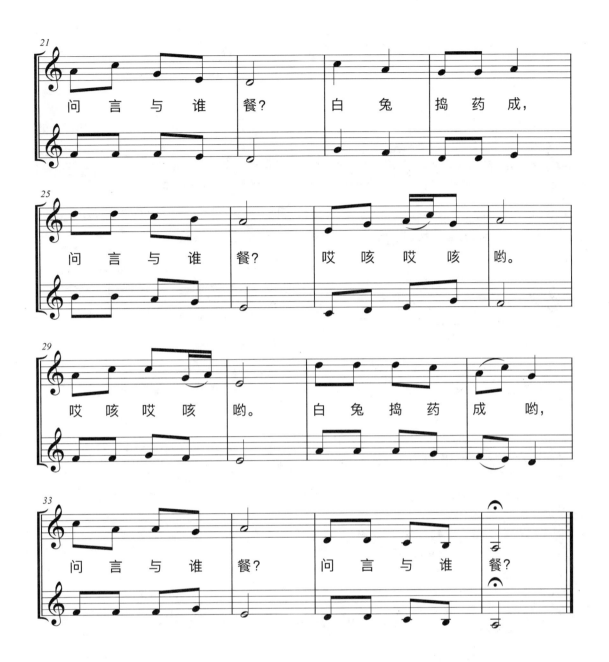

注：本曲选用了诗的前半首。

62 客至

(唐)杜甫

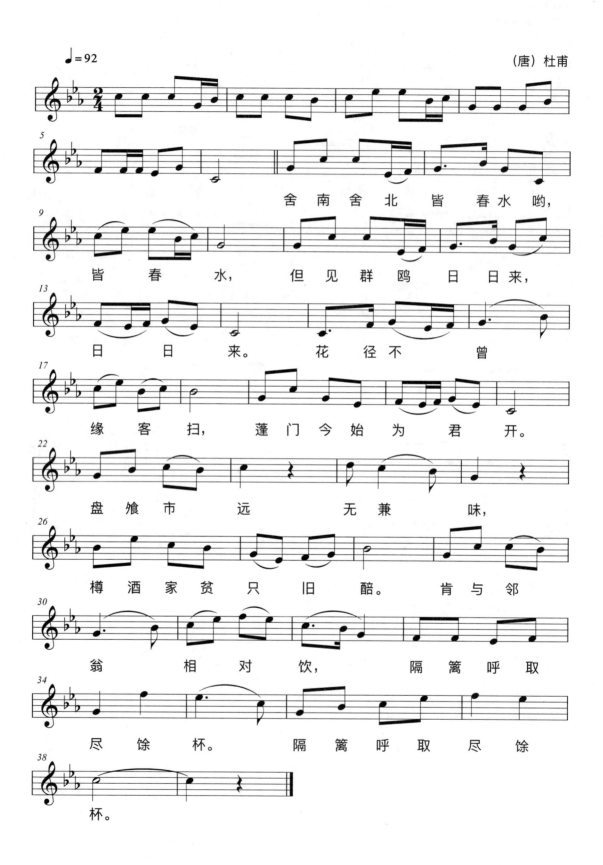

63 登 高

(唐)杜甫

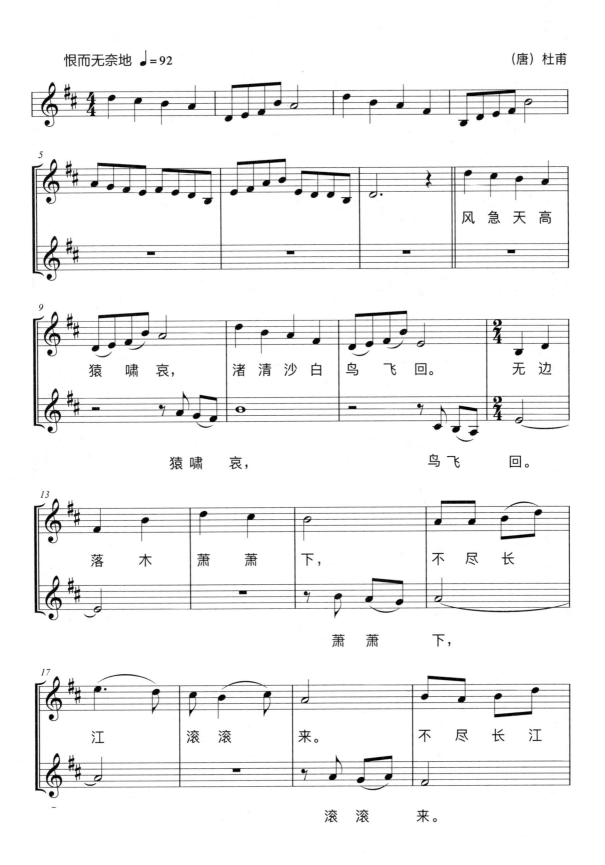

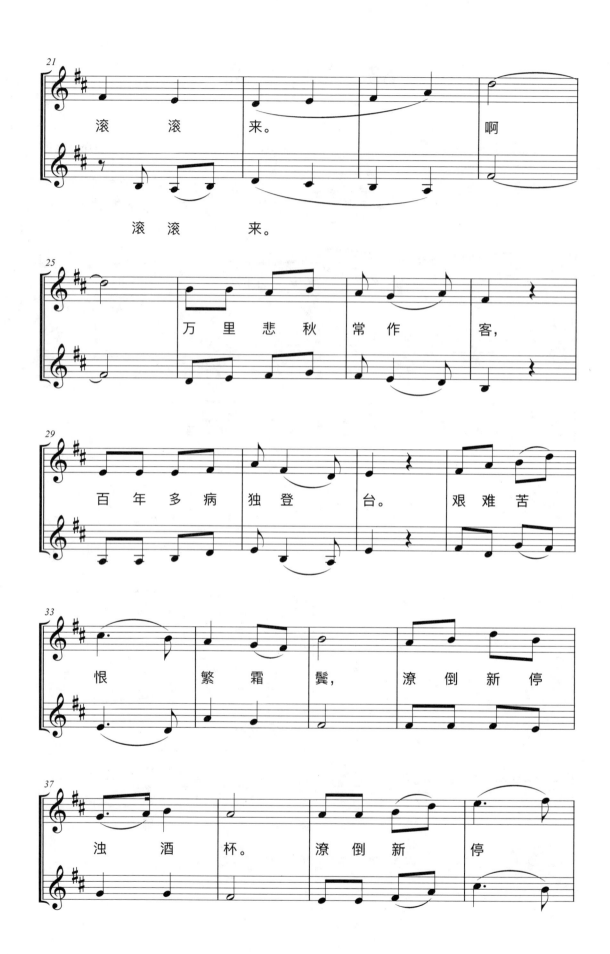

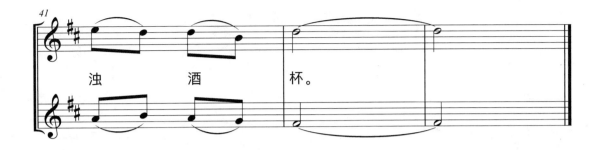

64 绝句二首（其一）

(唐) 杜甫

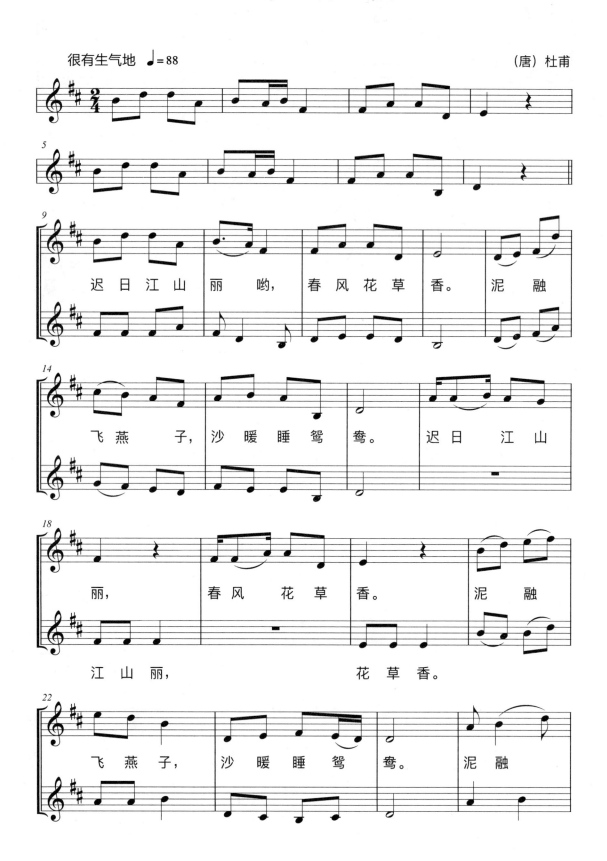

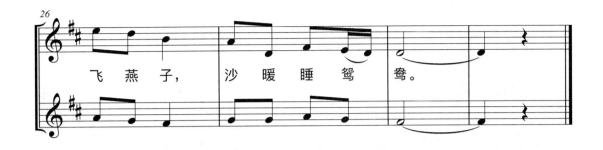

65 问刘十九

(唐)白居易

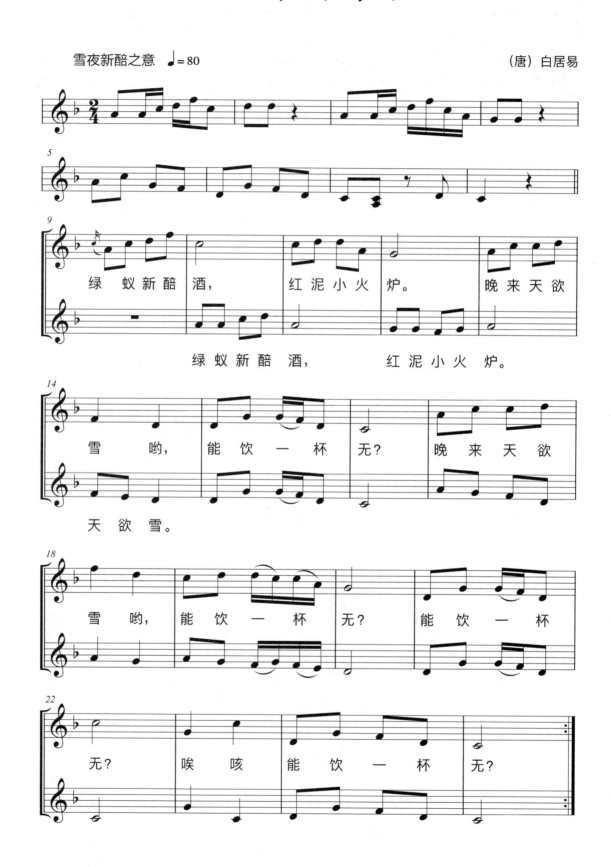

66 寒食二首（其一）

寂寞春相伴 ♩=84　　　　　　　　　　　　　　　　　　　　　（唐）李山甫

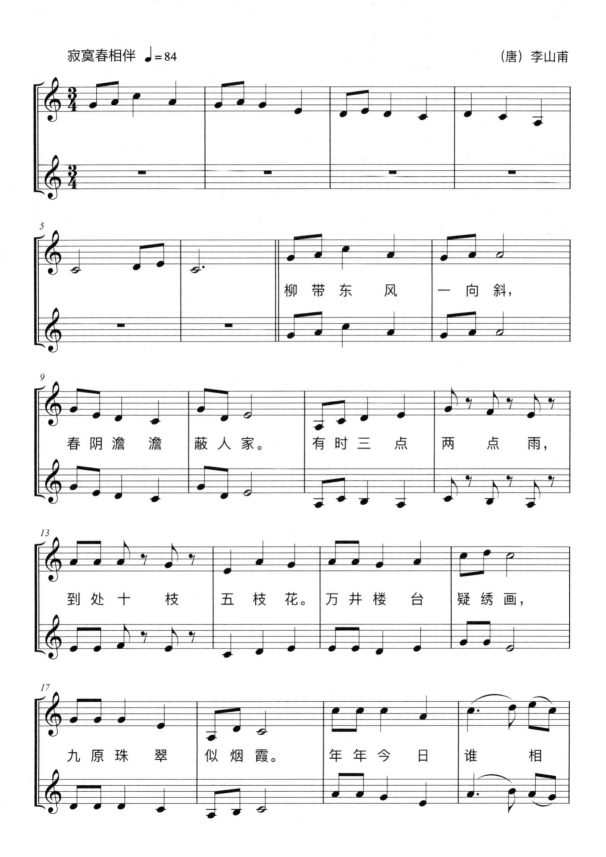

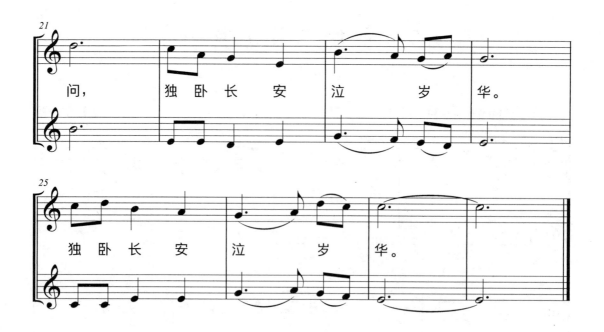

67 寄扬州韩绰判官

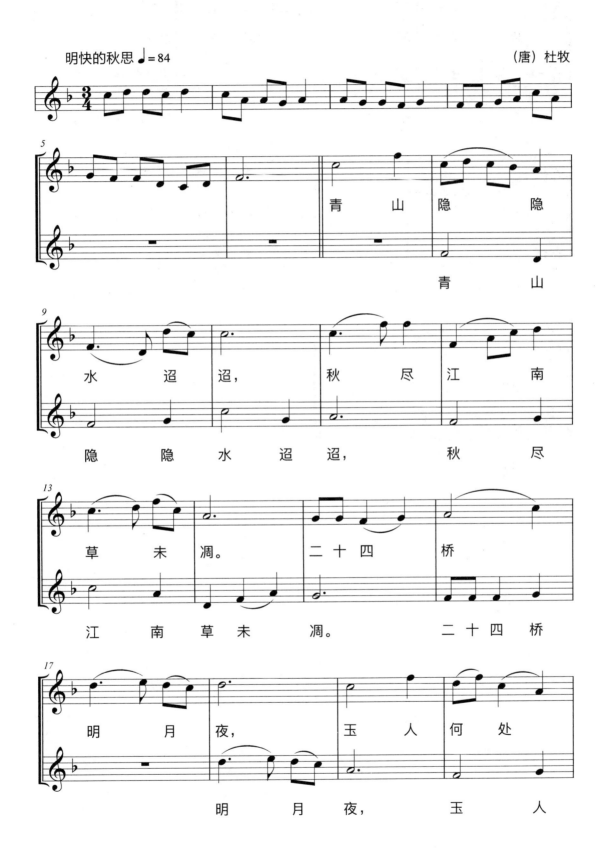

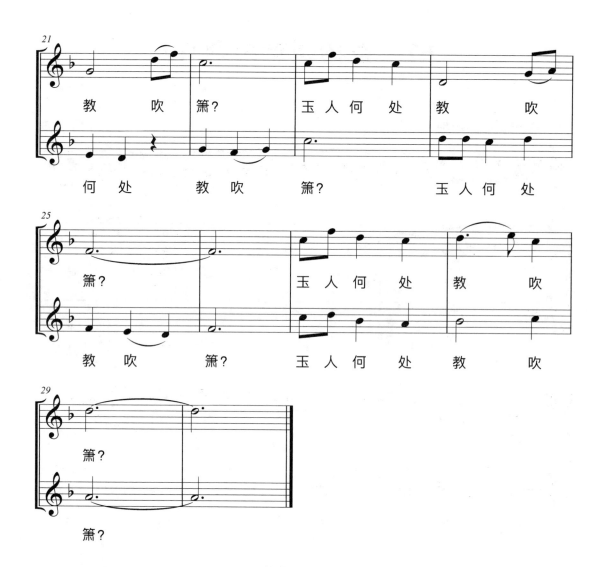

68 渭川田家

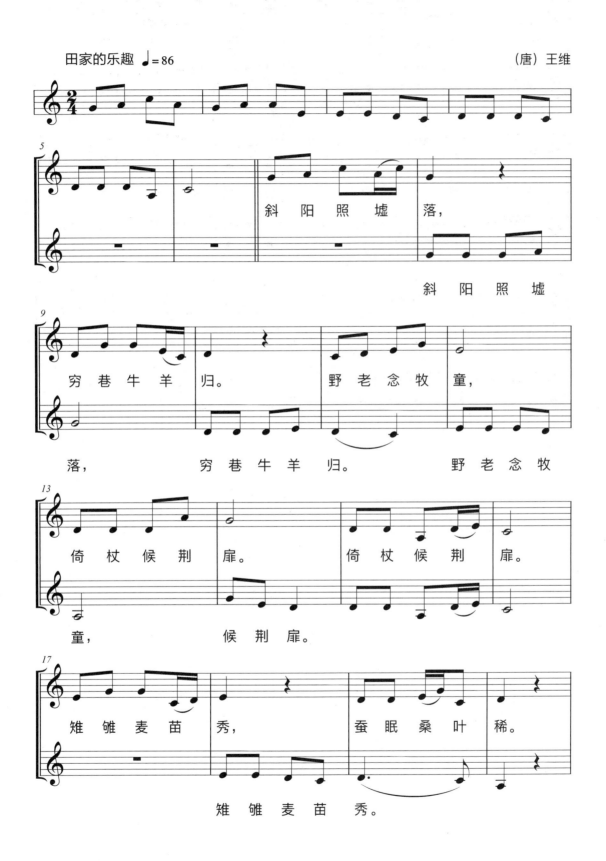

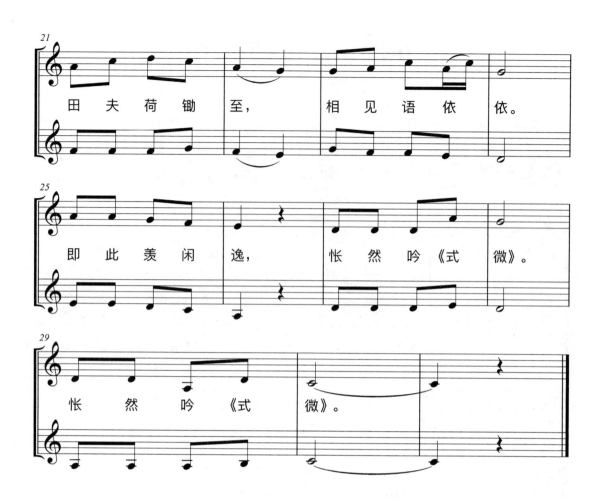

69 渭城曲

(唐)王维

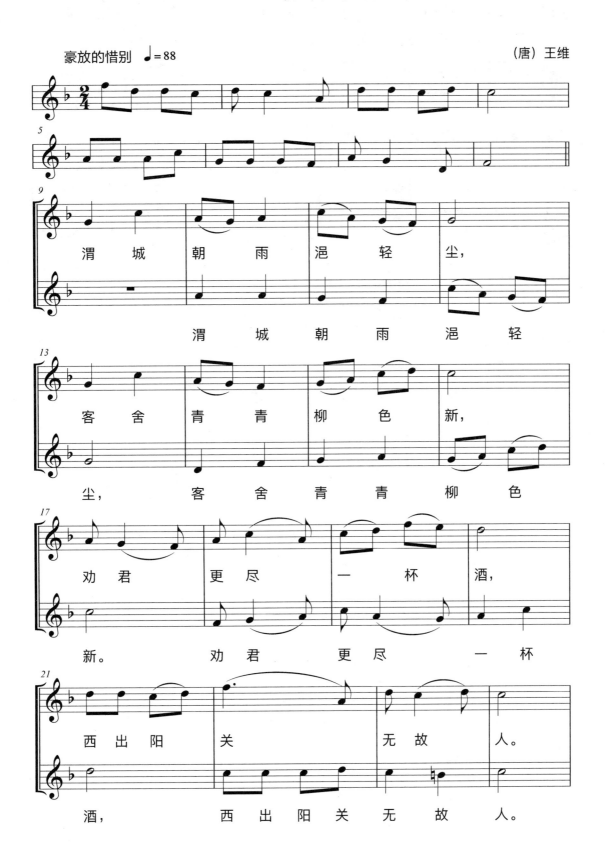

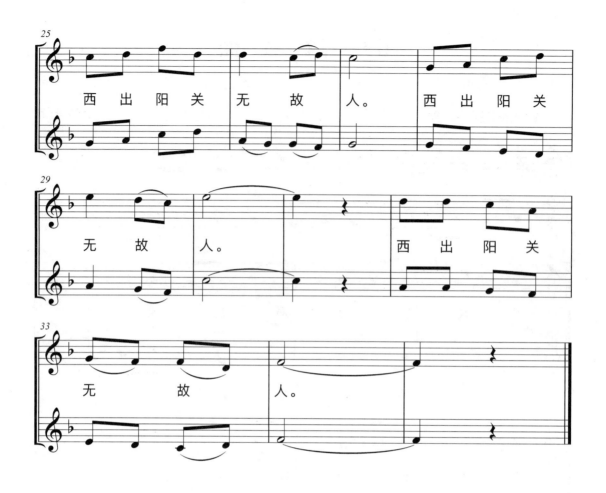

106　千古传唱：唐宋诗词

70 观 猎

(唐)王维

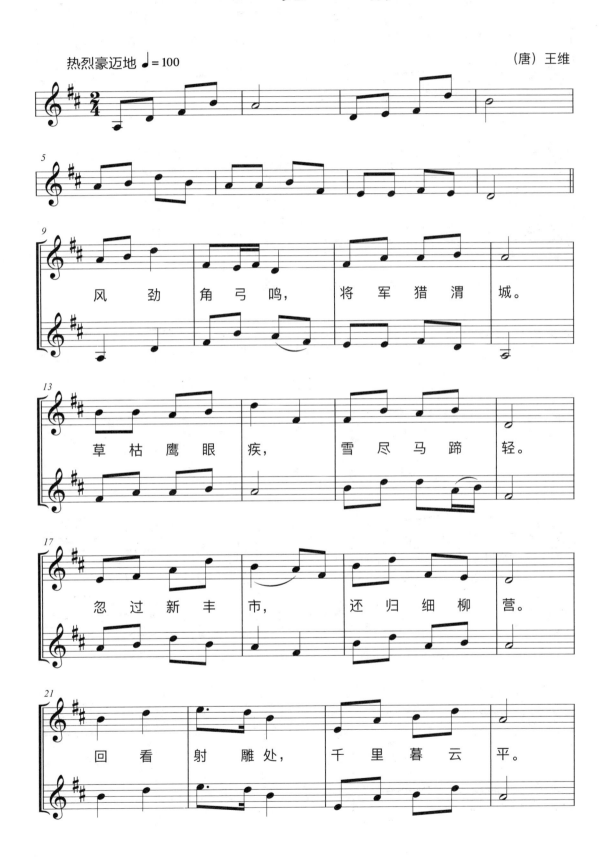

风劲角弓鸣,将军猎渭城。
草枯鹰眼疾,雪尽马蹄轻。
忽过新丰市,还归细柳营。
回看射雕处,千里暮云平。

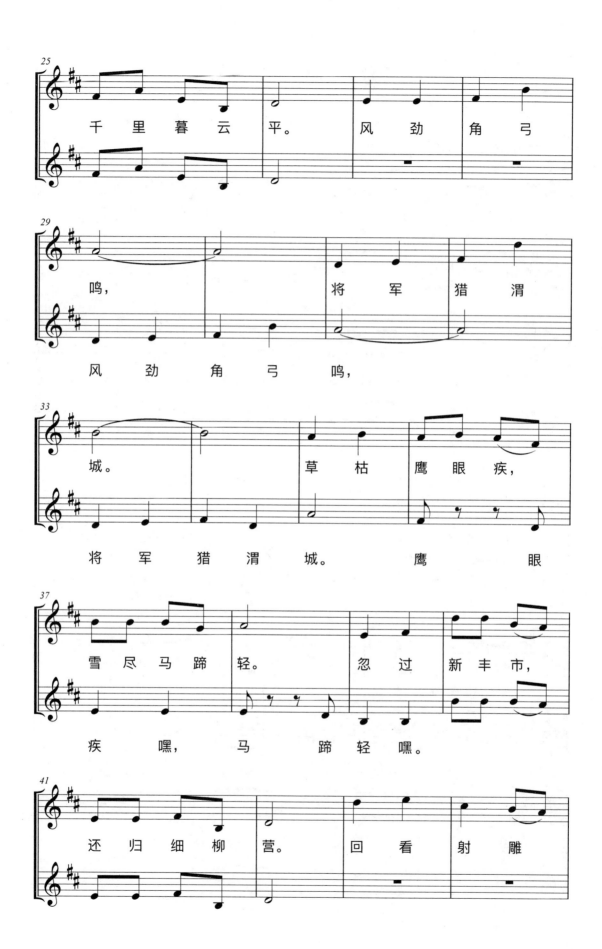

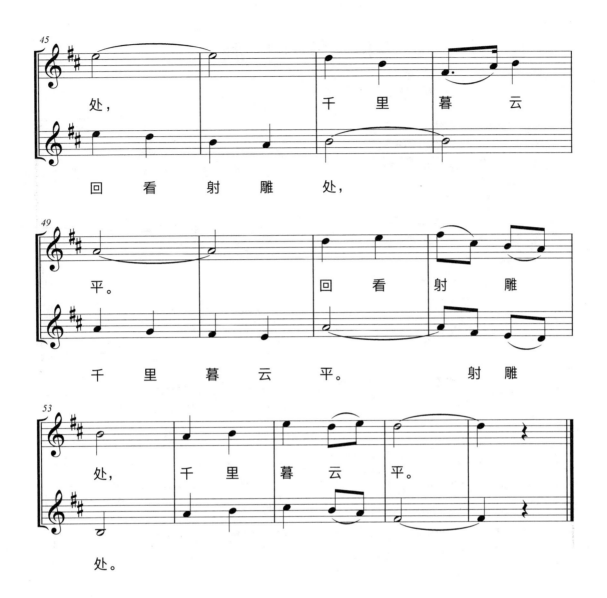

71 鸟鸣涧

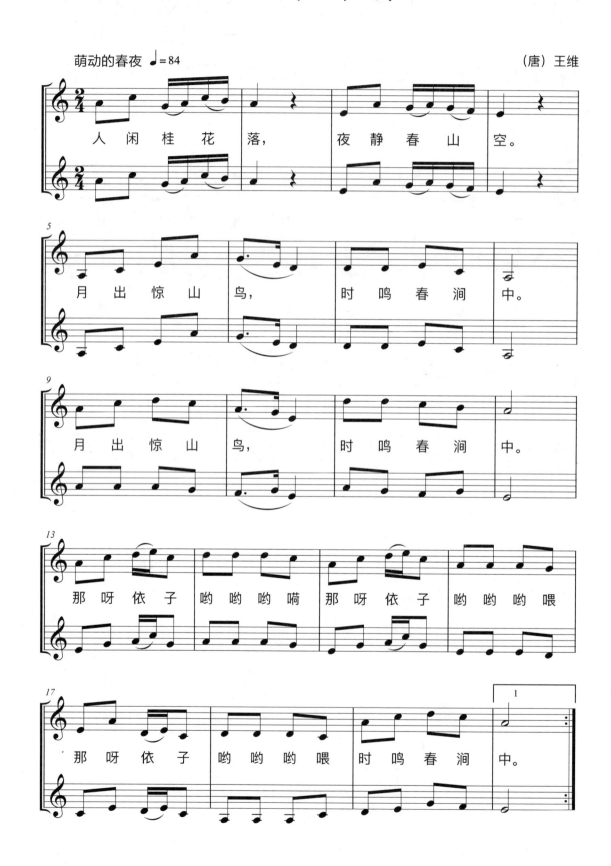

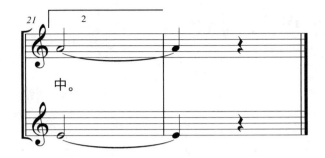

72　春中田园作

（唐）王维

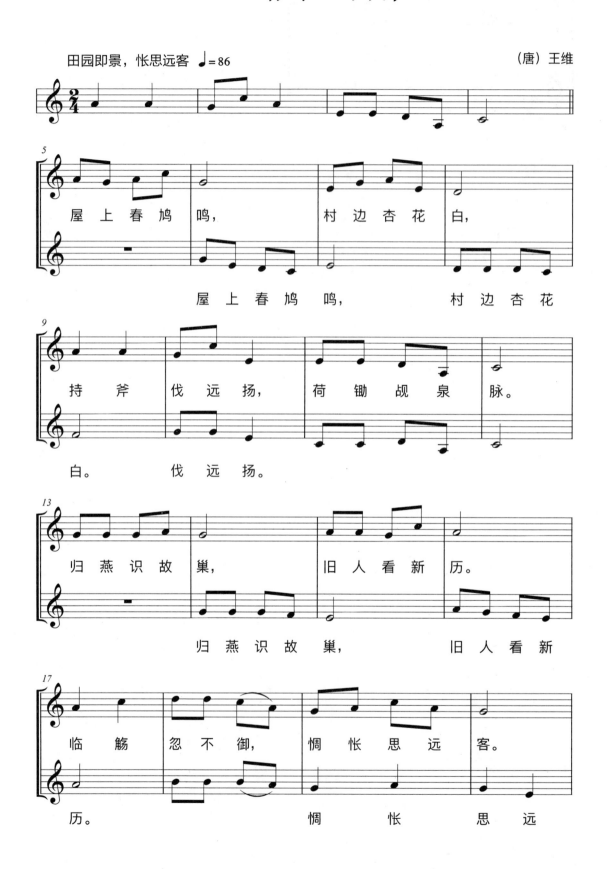

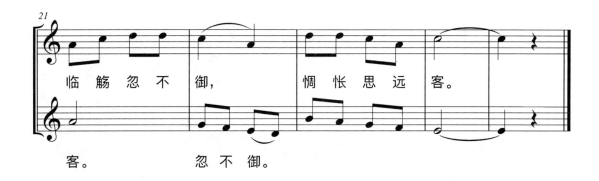

诗篇 113

73 送别

(唐)王维

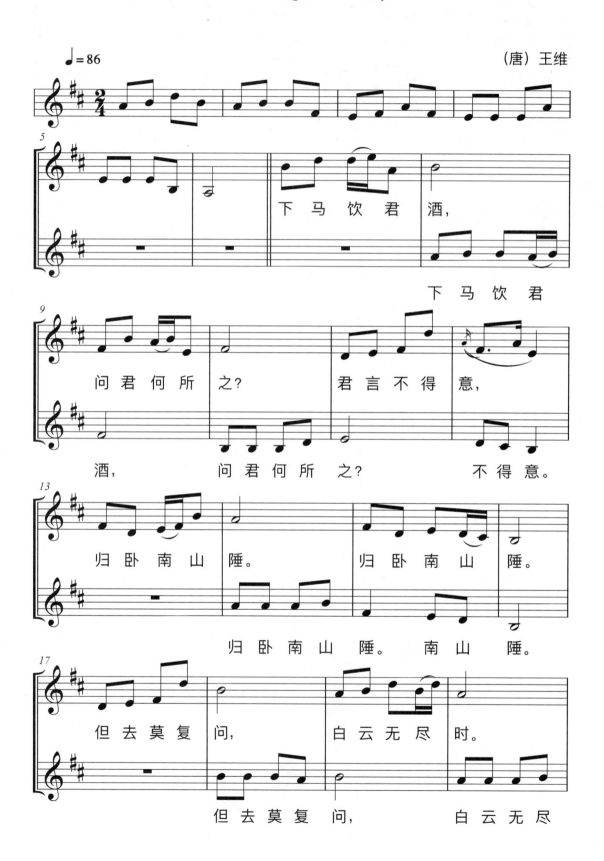

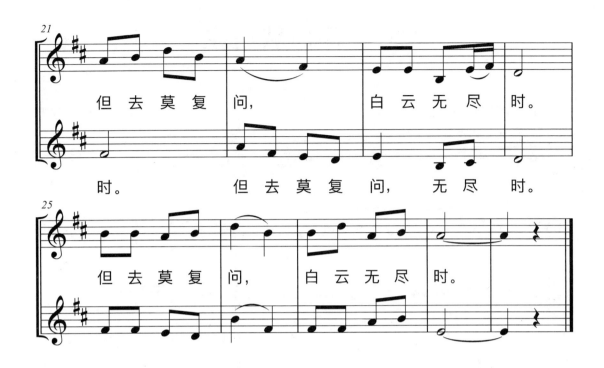

74 题都城南庄

桃花如旧人去也 ♩=88　　　　　　　　　　　　　（唐）崔护

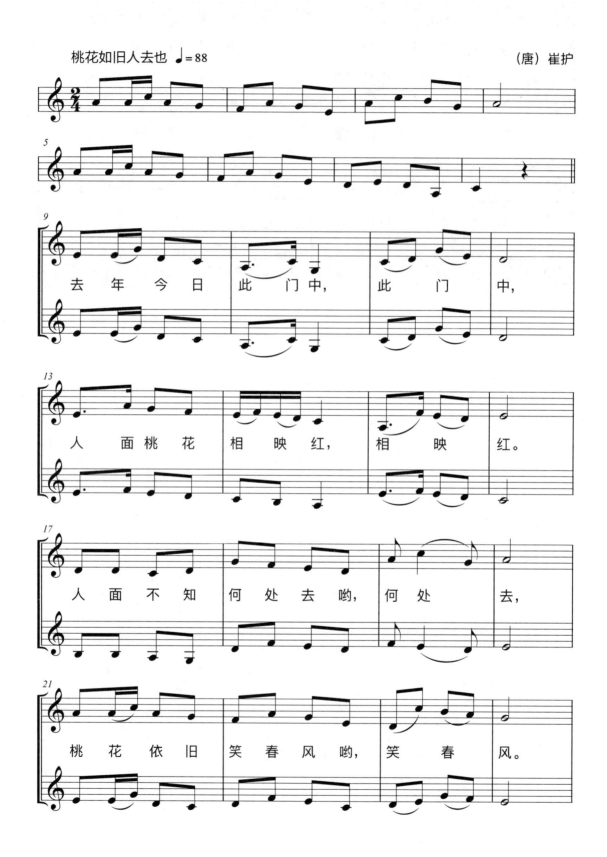

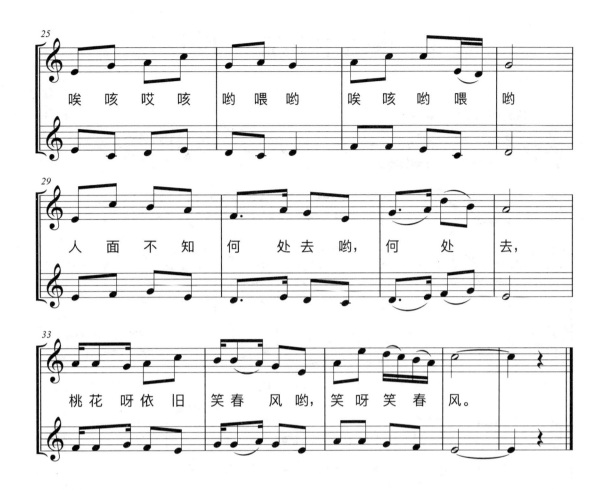

75　感遇十二首（其七）

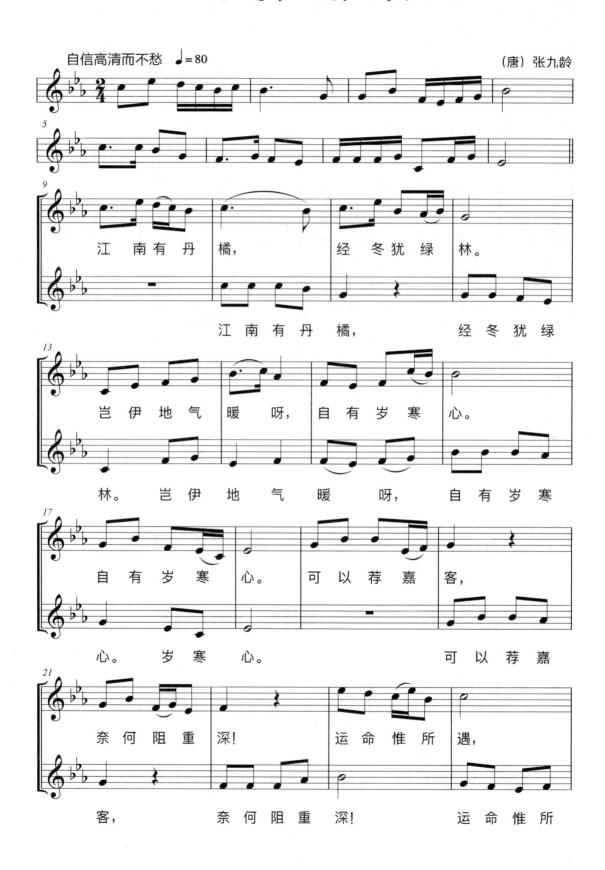

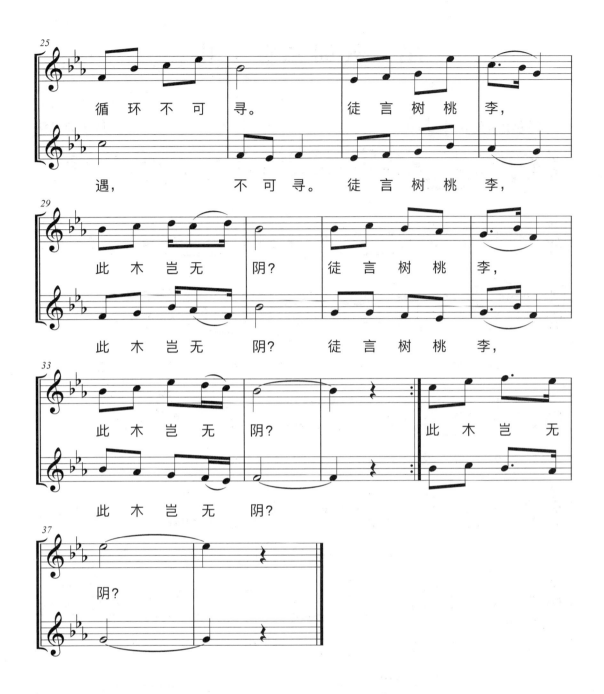

76 秋词二首（其二）

（唐）刘禹锡

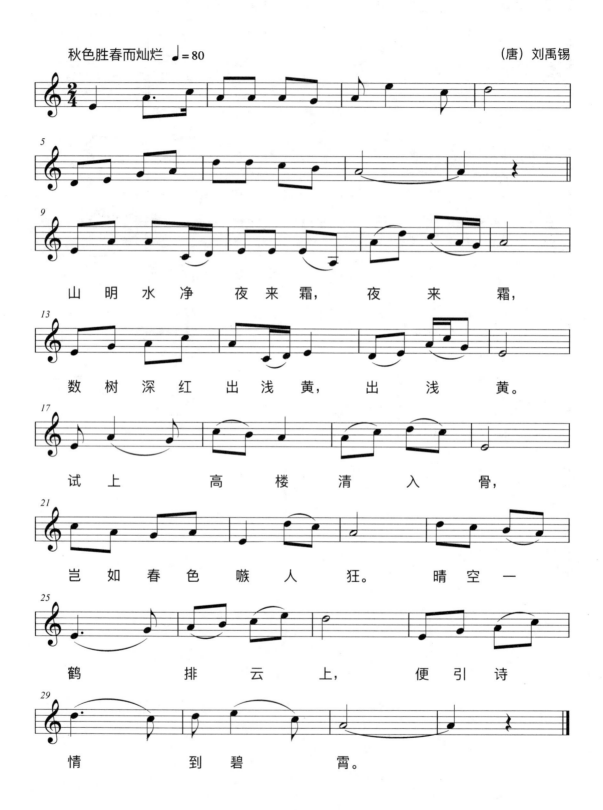

77 次北固山下

(唐)王湾

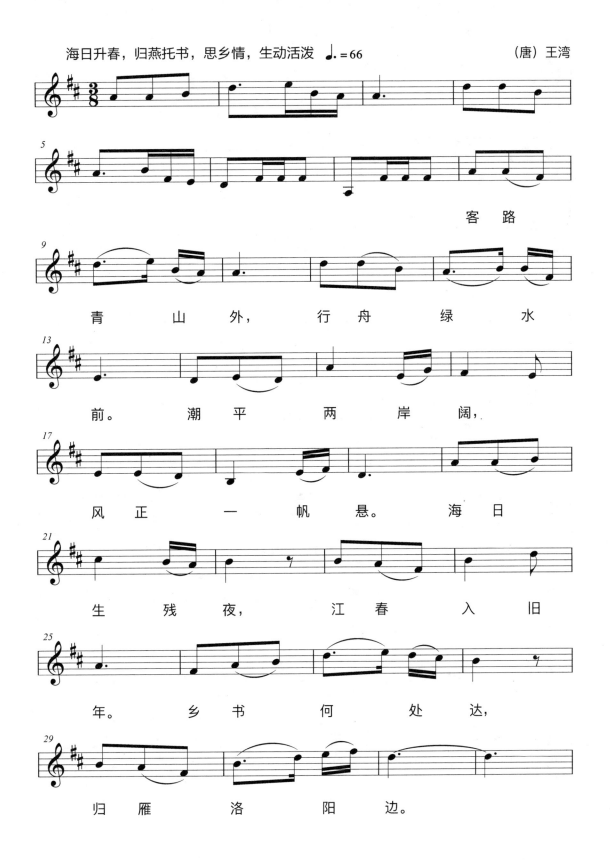

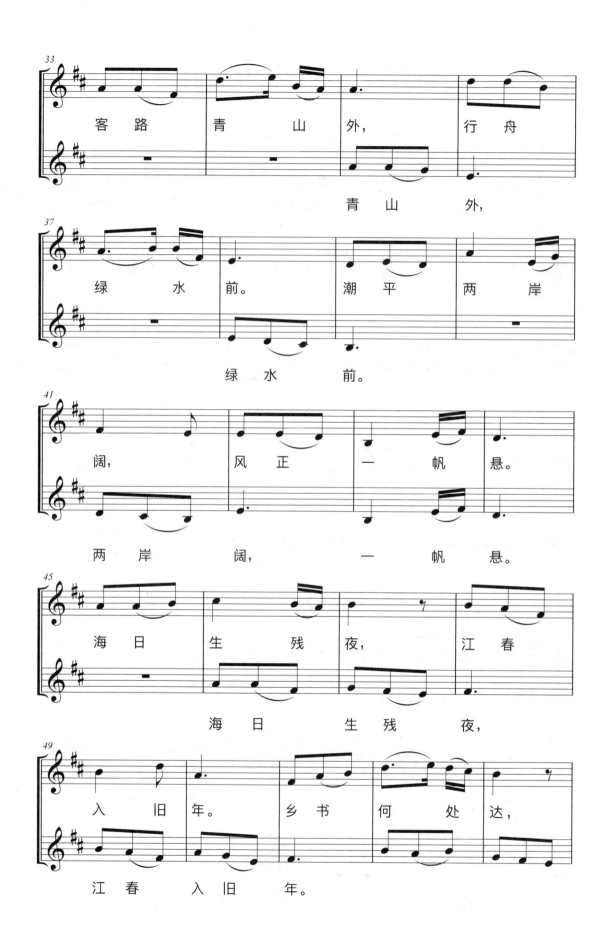

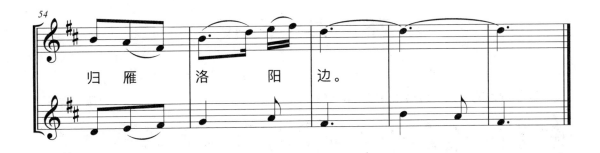

78 月 夜

(唐)刘方平

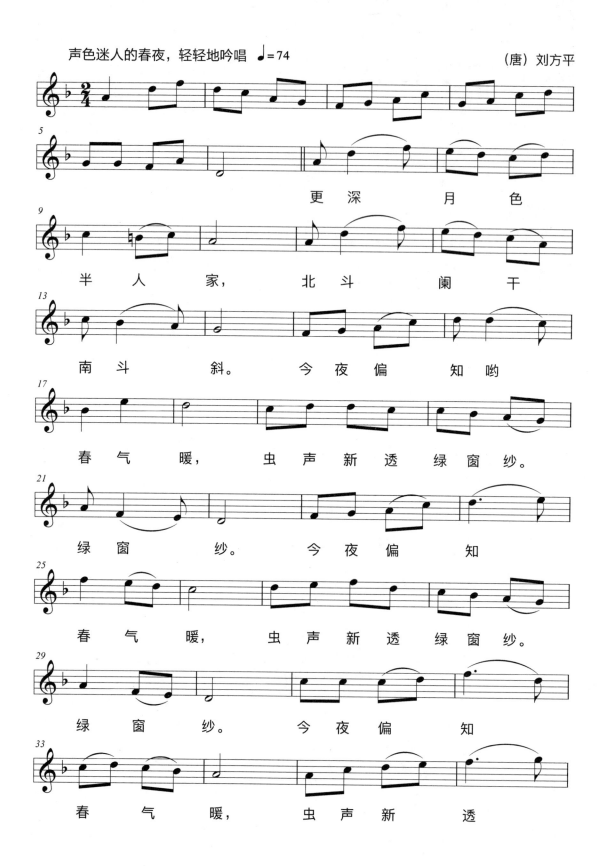

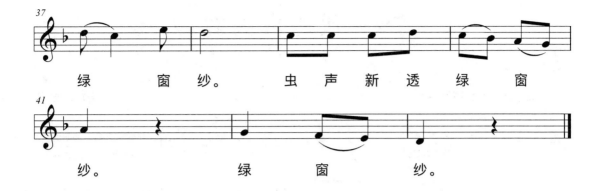

79 代悲白头翁

(唐)刘希夷

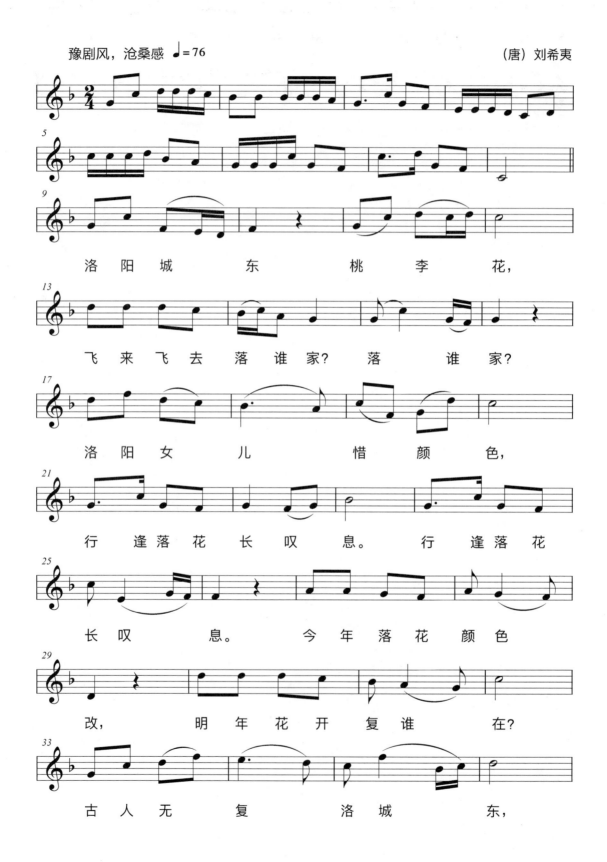

洛阳城东桃李花,

飞来飞去落谁家?落谁家?

洛阳女儿惜颜色,

行逢落花长叹息。行逢落花

长叹息。今年落花颜色

改,明年花开复谁在?

古人无复洛城东,

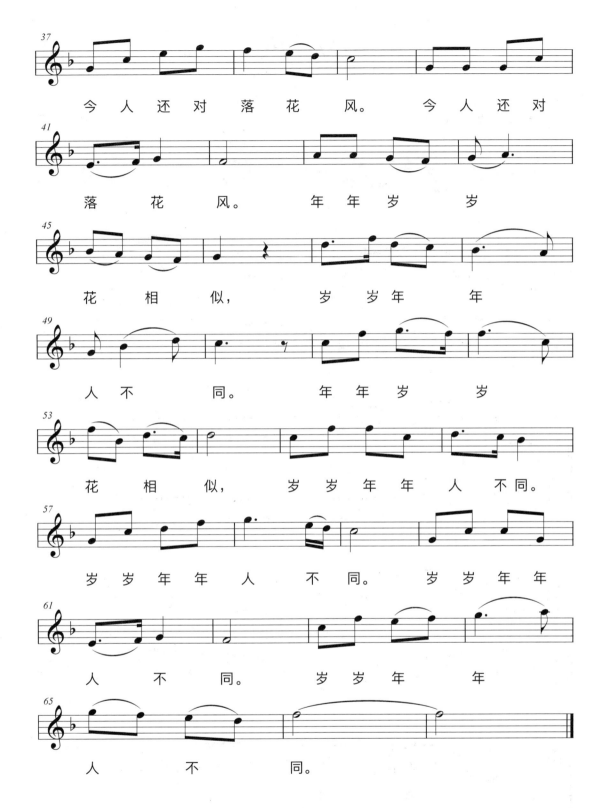

注：根据音乐和演唱的需要，歌曲选用了诗的前半首并作了删减，着力渲染诗中婉转优美的意境。

80 风

(唐)李峤

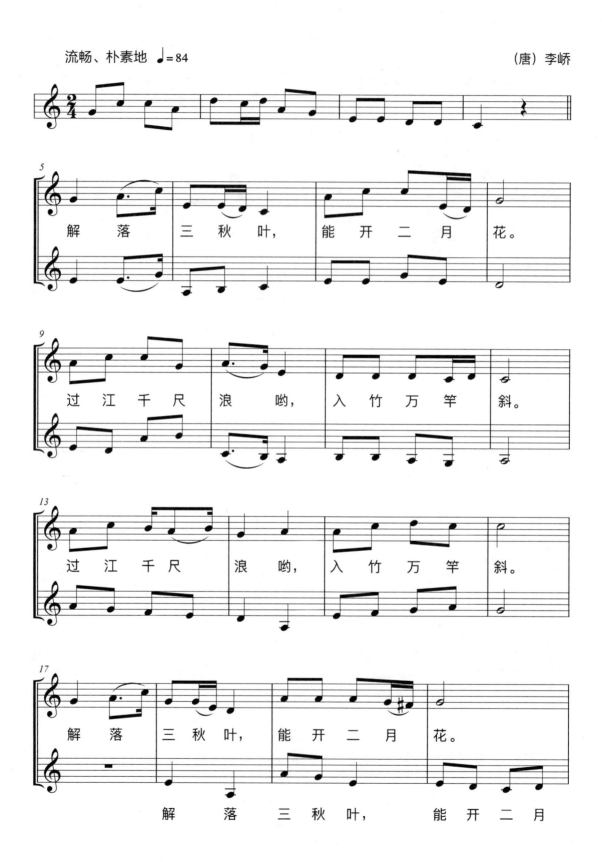

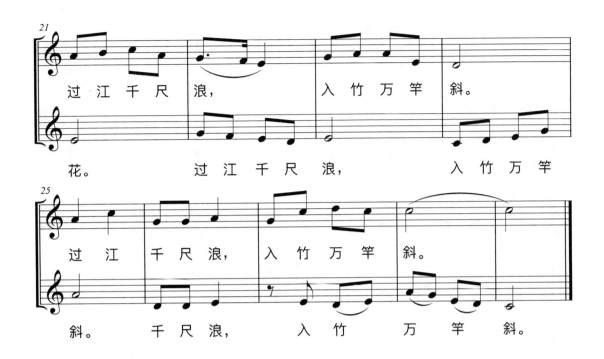

81 感遇三十八首（其二）

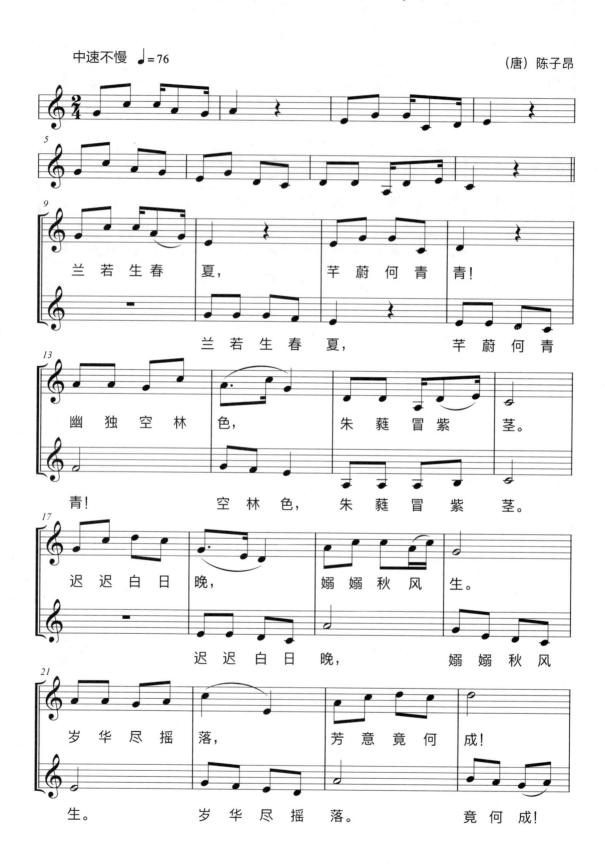

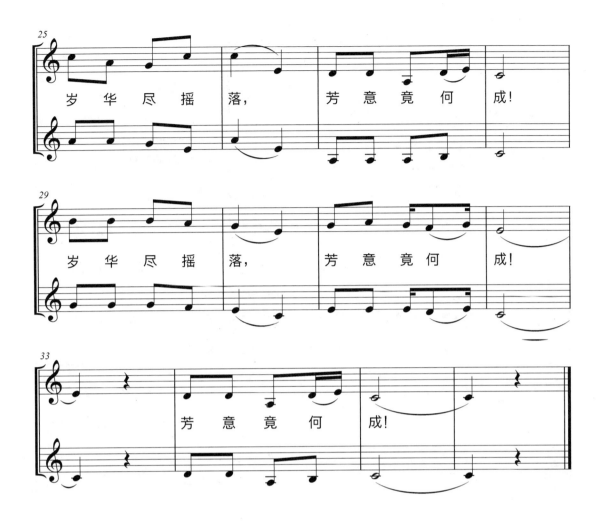

82 观沧海

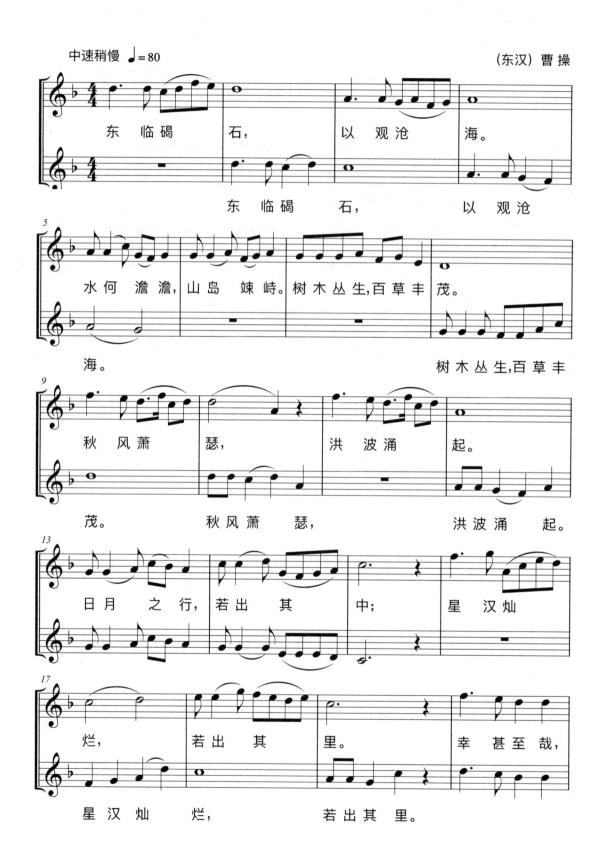

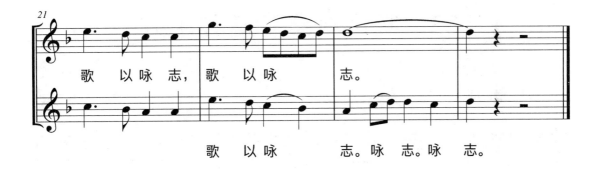

83 晓出净慈寺送林子方

(南宋)杨万里

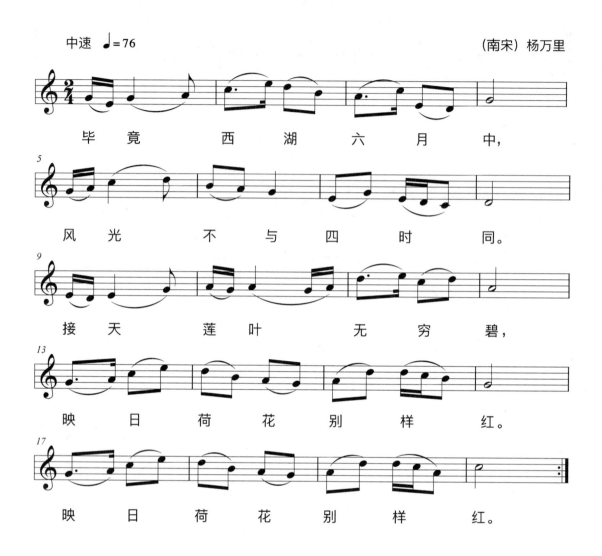

84 敕勒歌

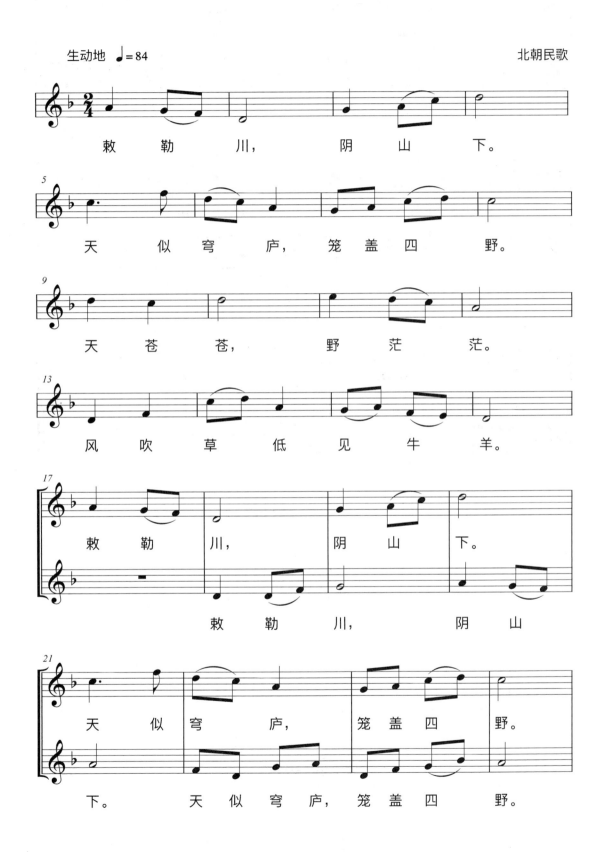

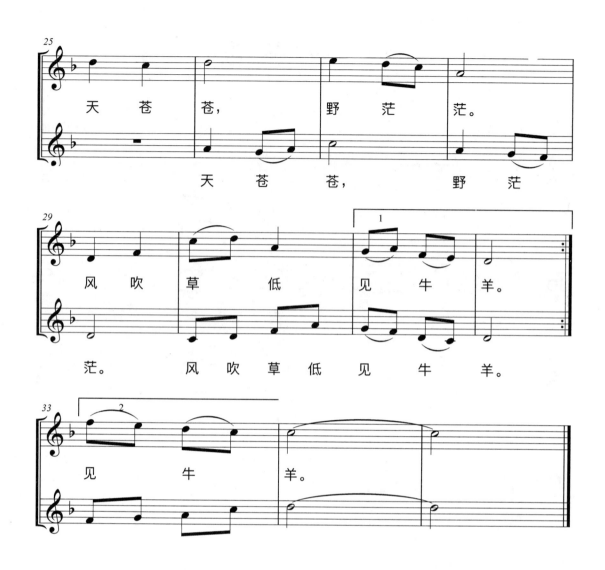

85 独坐敬亭山

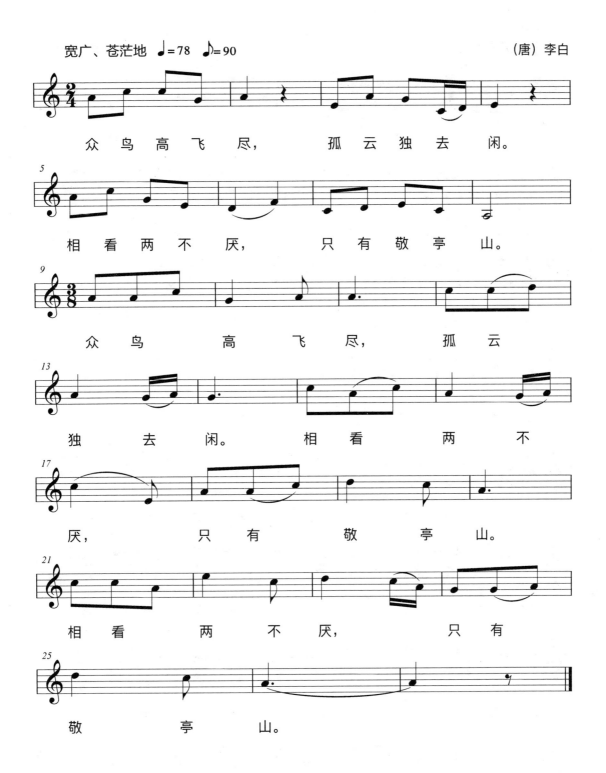

86 花非花

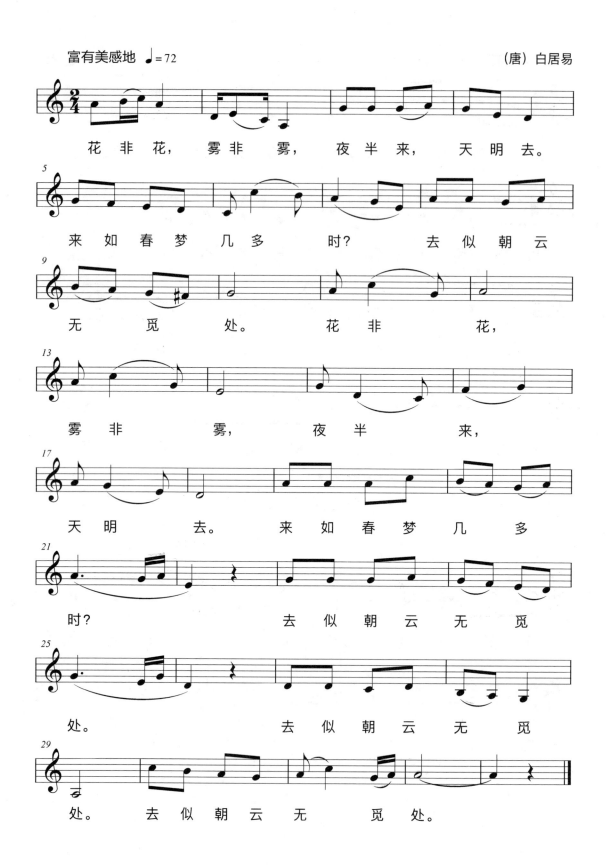

87　宣州谢朓楼饯别校书叔云

(唐)李白

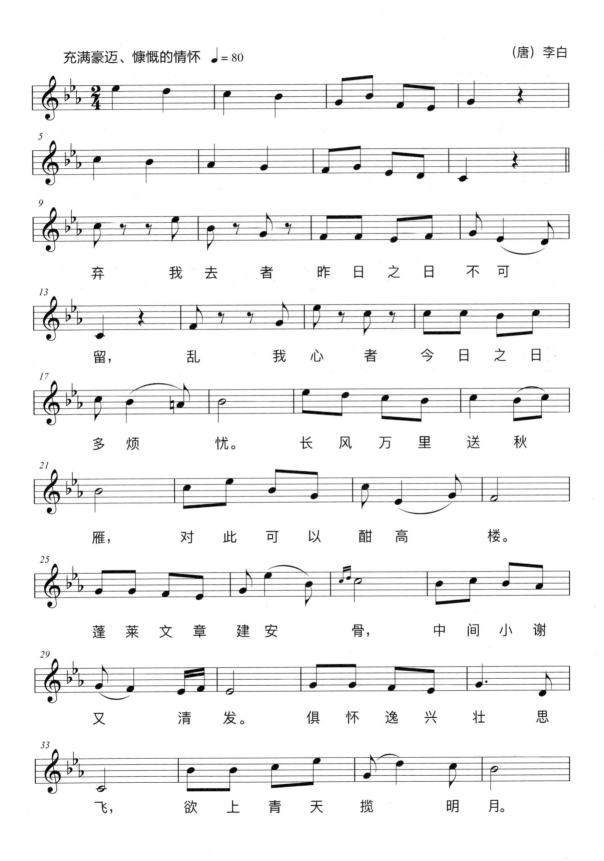

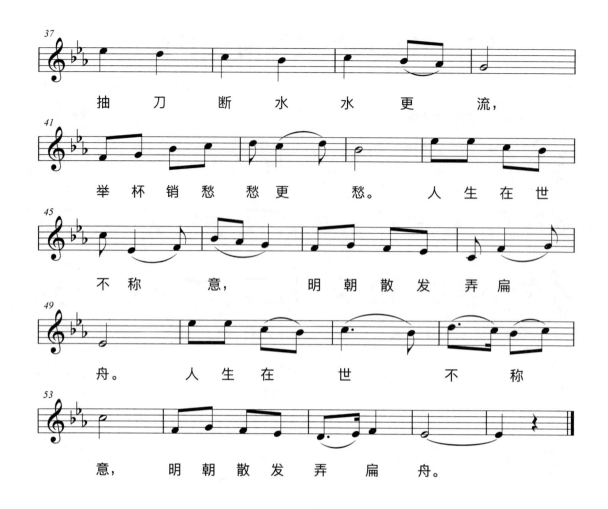

88 枫桥夜泊

(唐) 张继

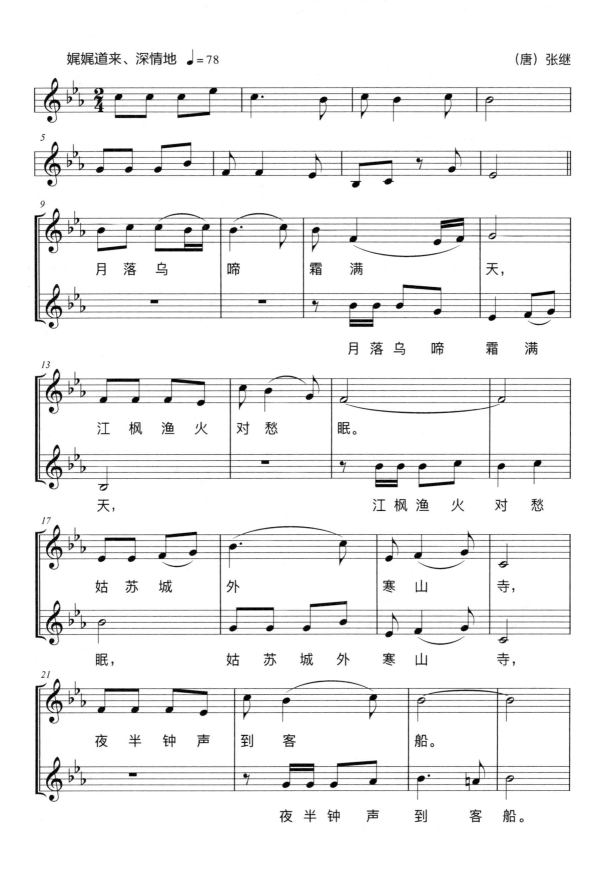

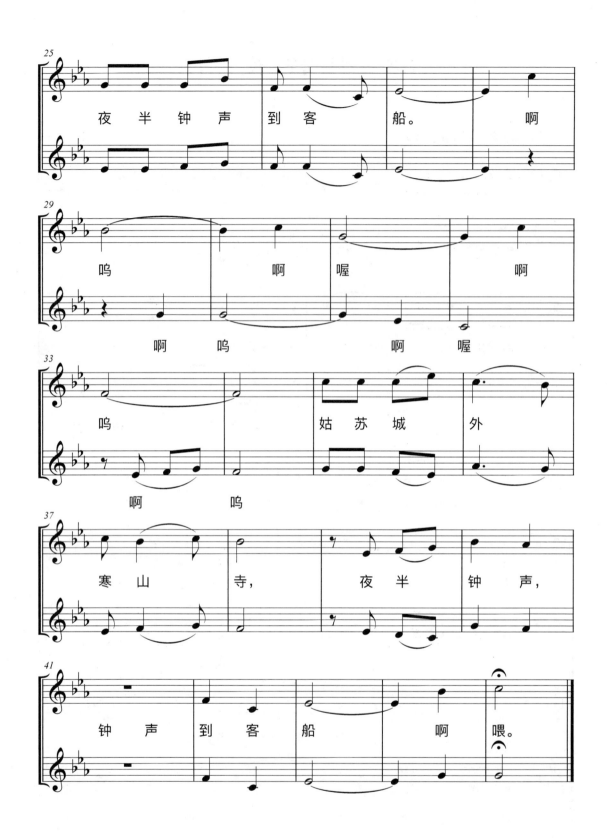

89 月 夜

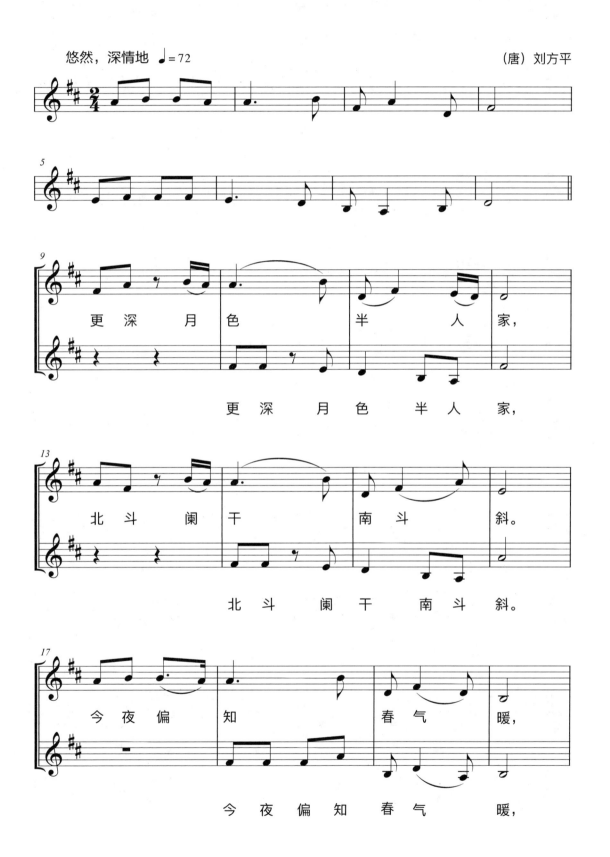

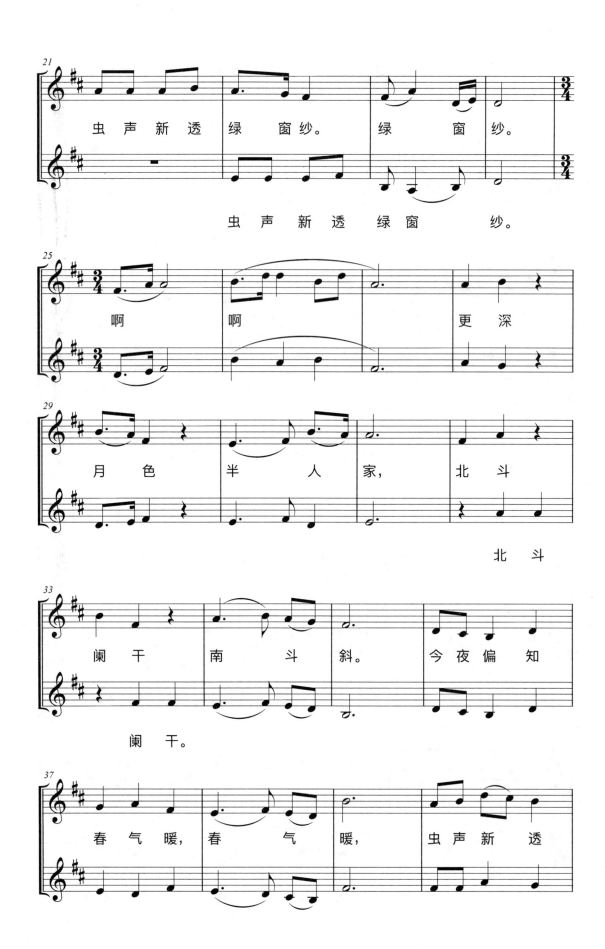

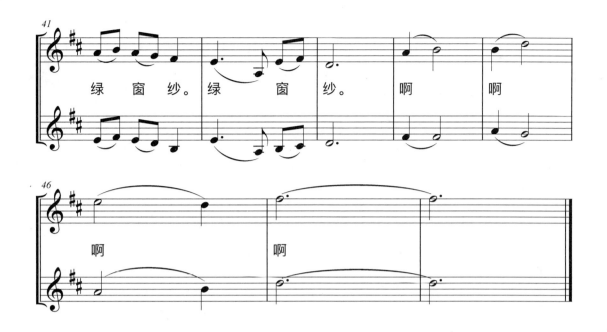

注：此曲采用不同的创作手法，用小夜曲的韵律使诗中的意境焕然一新。

千古传唱：唐宋诗词

词篇

90 忆江南

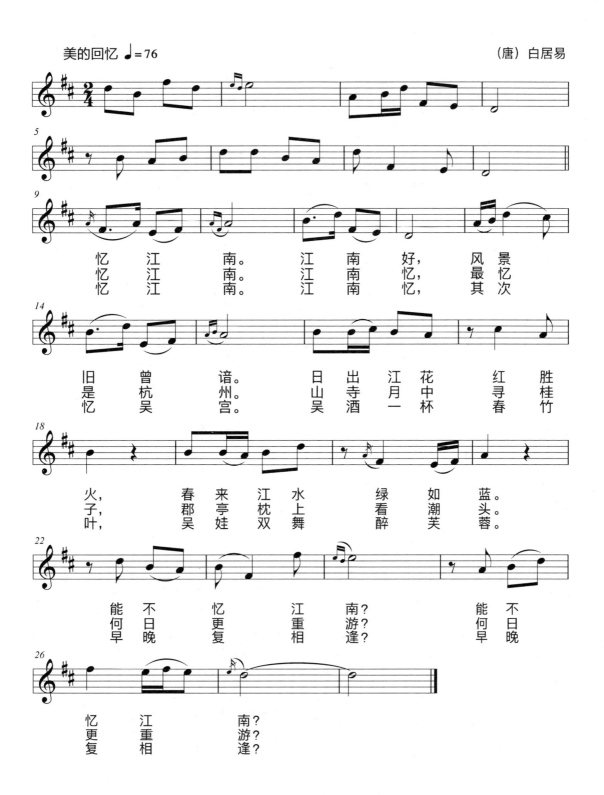

91 苏幕遮

（北宋）范仲淹

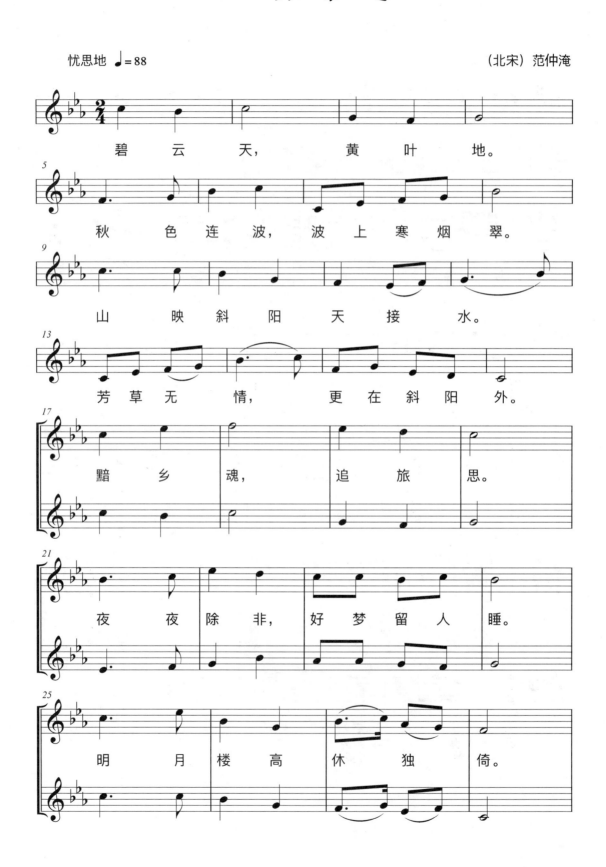

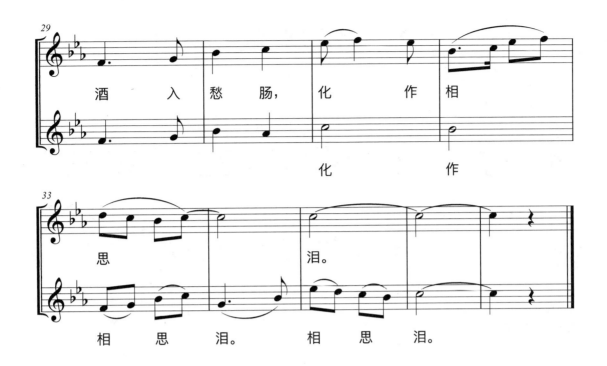

92 水调歌头

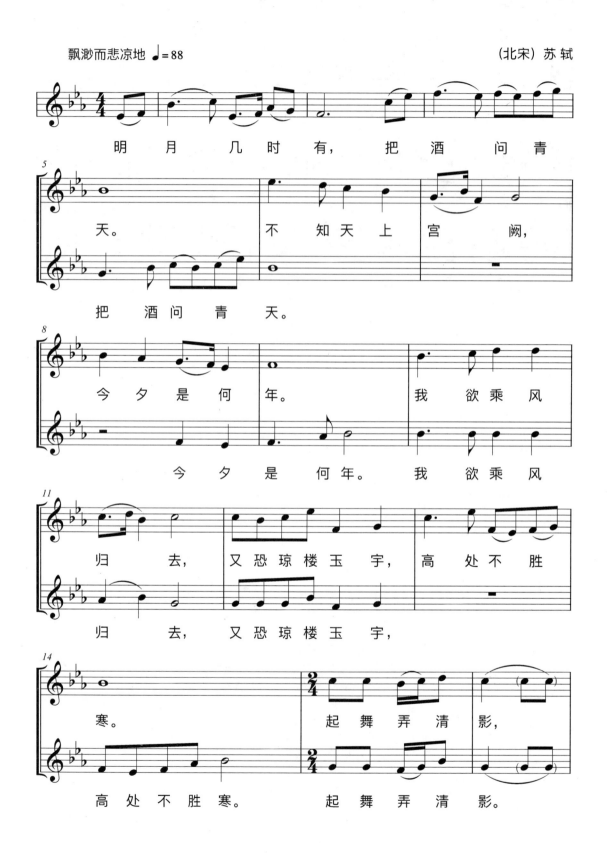

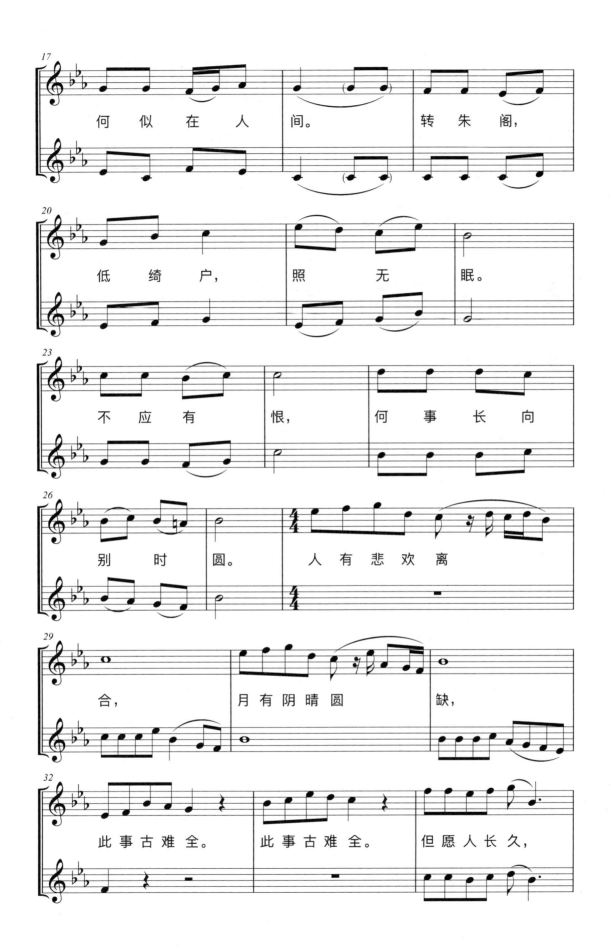

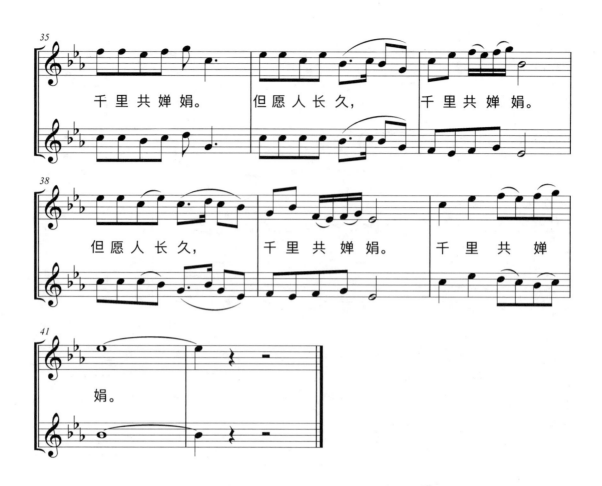

93 如梦令

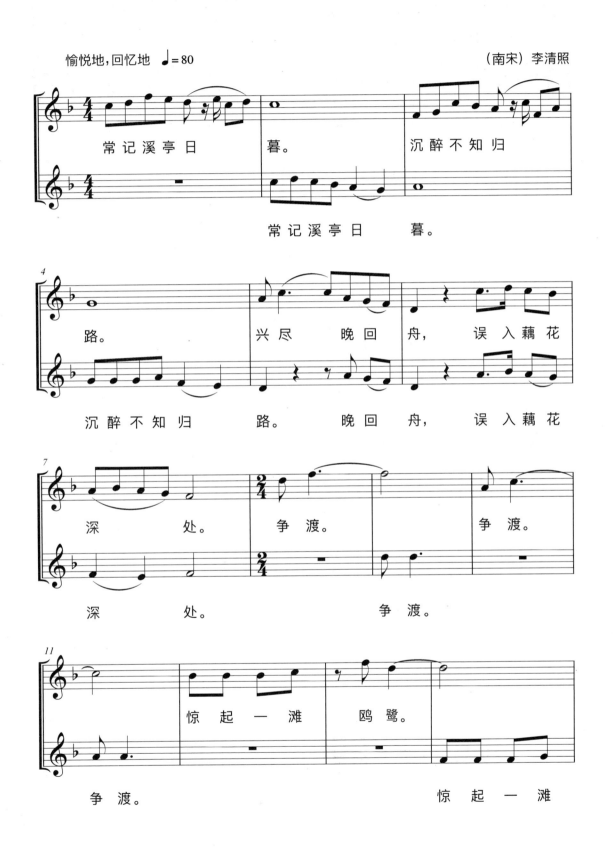

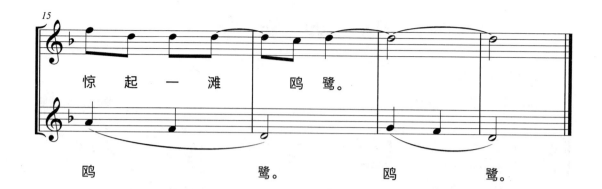

94 声声慢

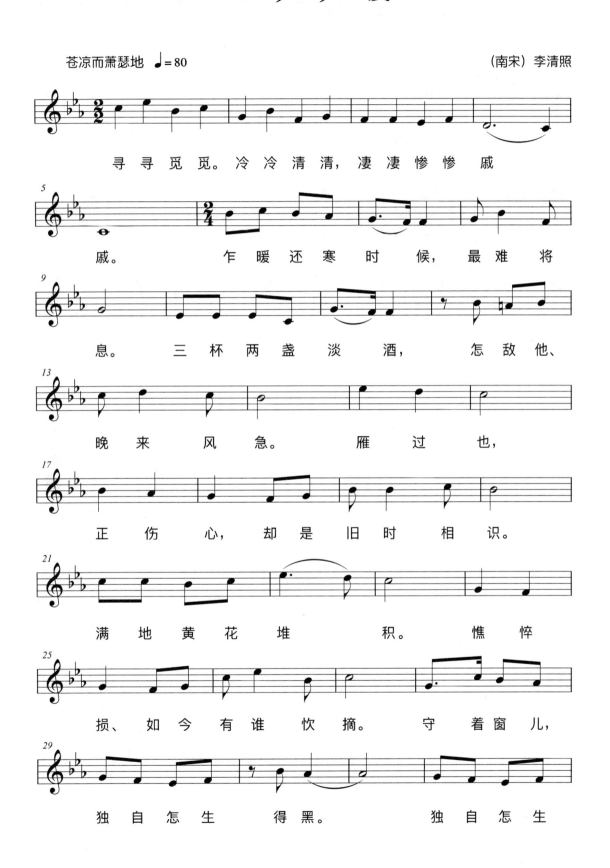

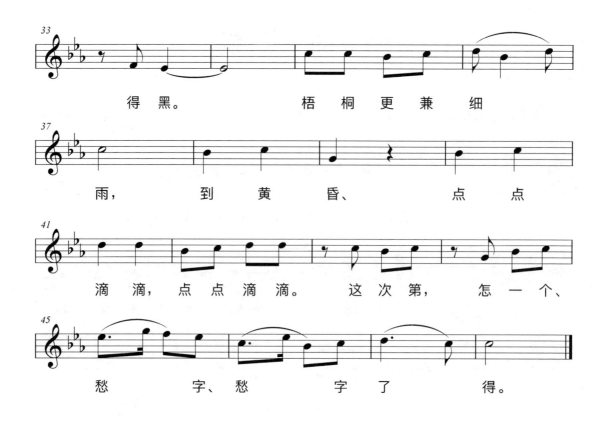

95 踏莎行

中速稍快 ♩=80　　　　　　　　　　　　　　　　　（北宋）晏殊

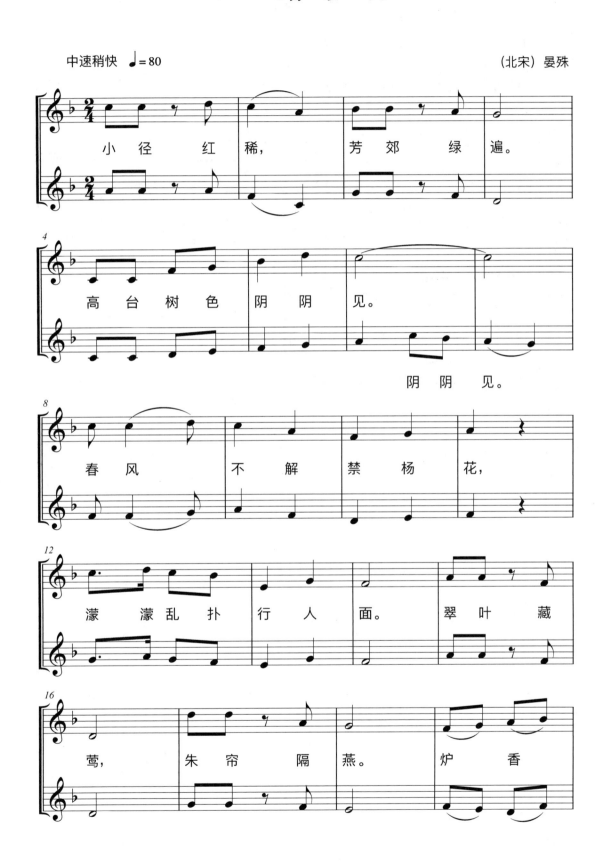

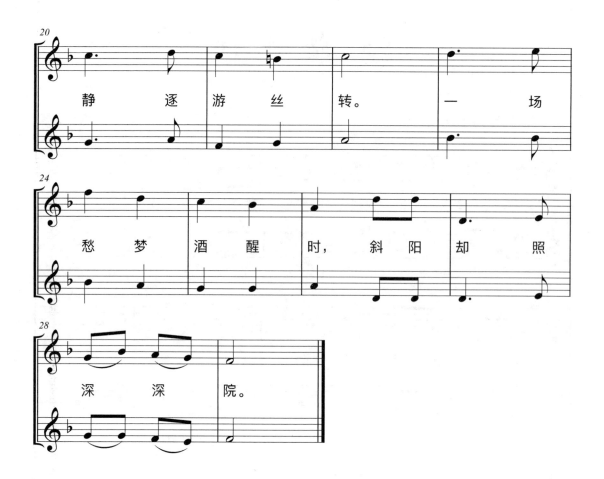

96 浣溪沙

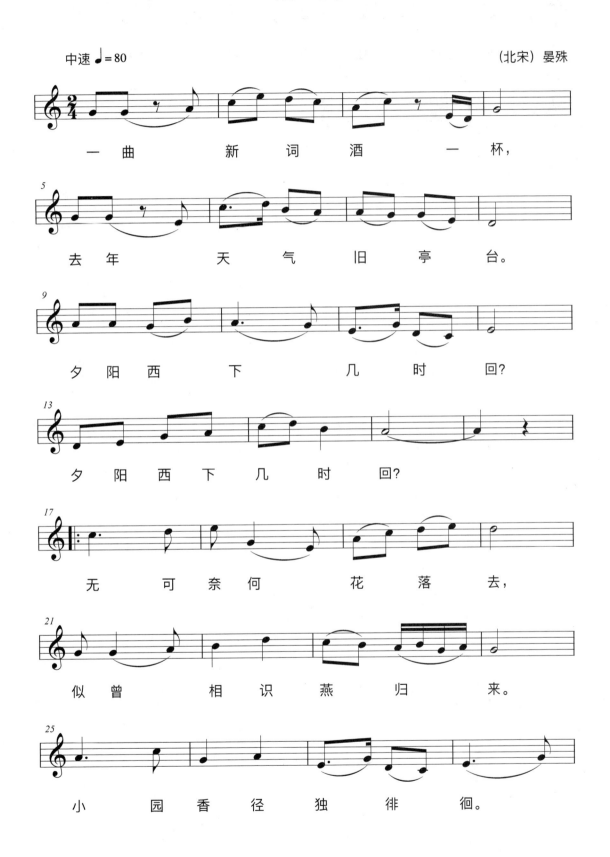

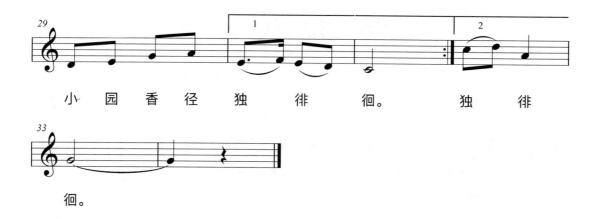

97　西江月·夜行黄沙道中

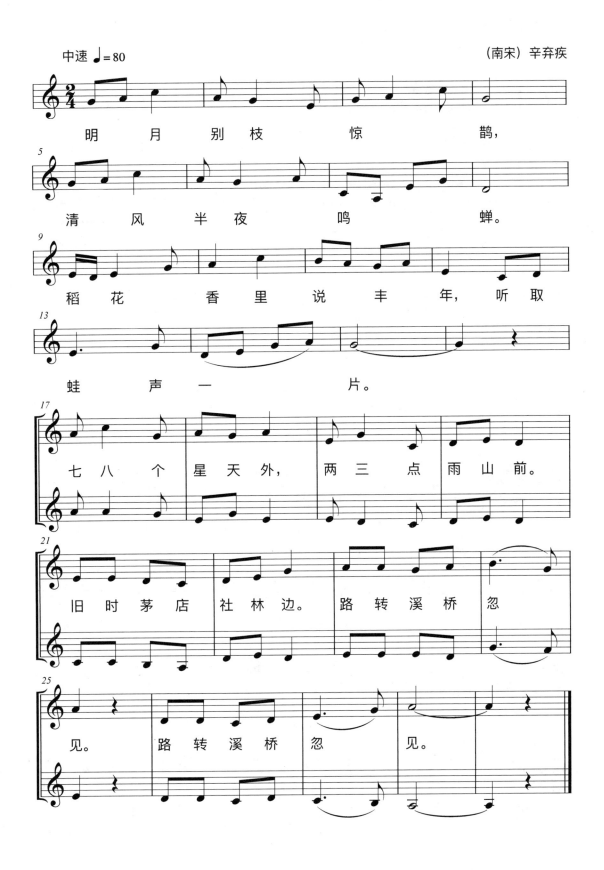

98 八声甘州

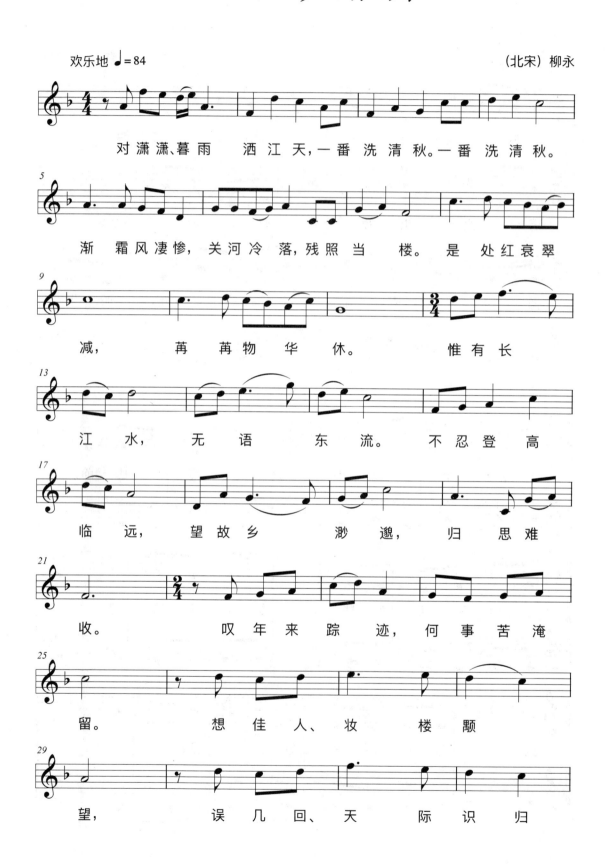

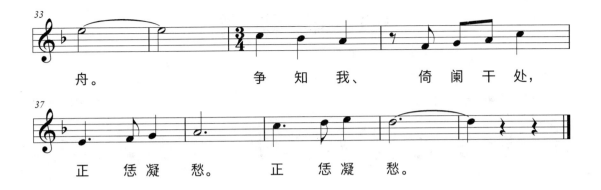

99 雨霖铃

(北宋) 柳永

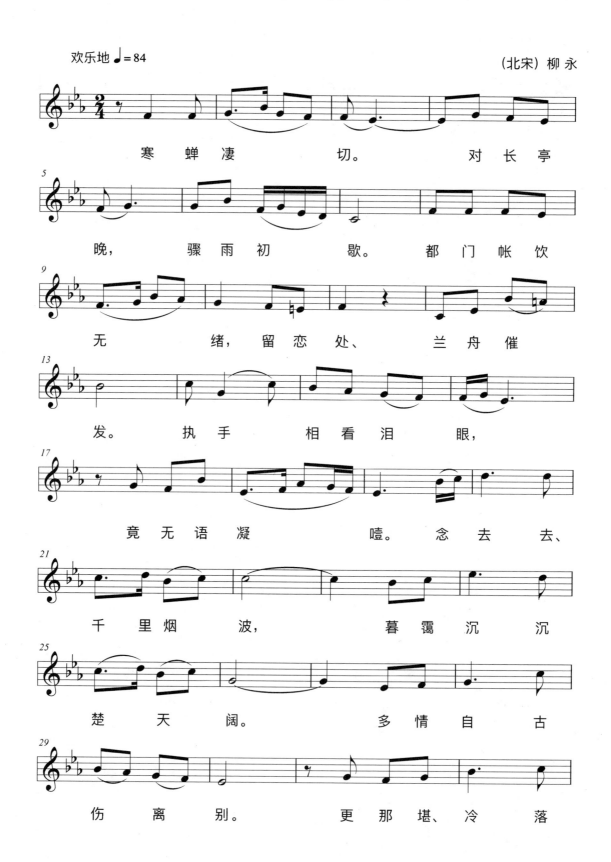

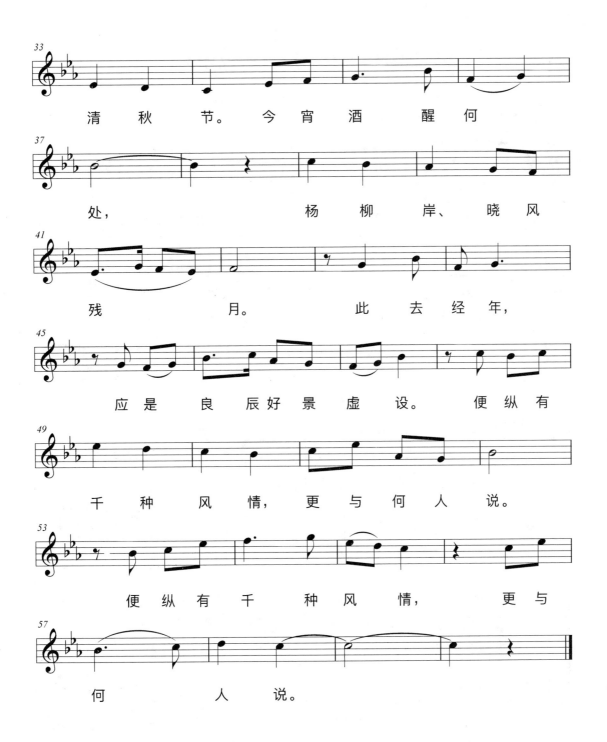

100　卜算子·咏梅

从容地，中速 ♩=80 　　　　　　　　　　　　　　（南宋）陆游

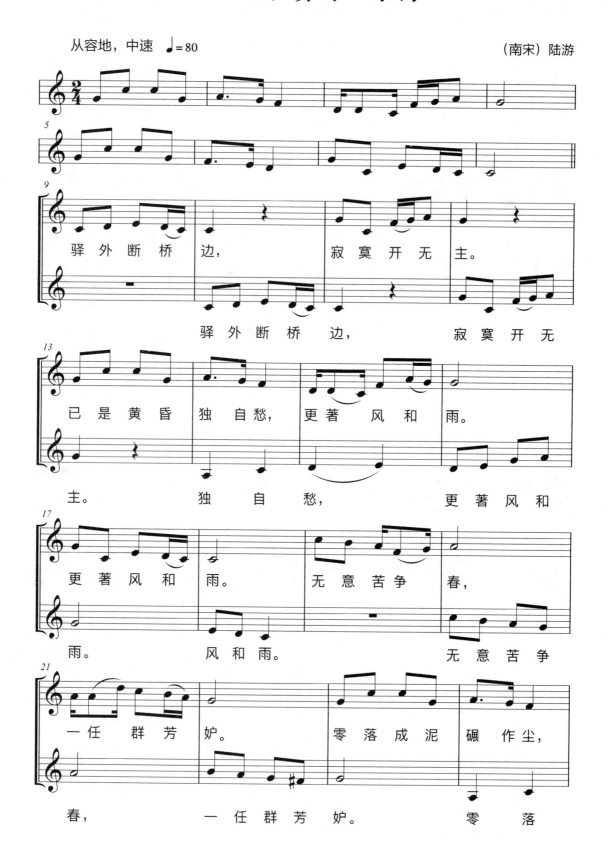

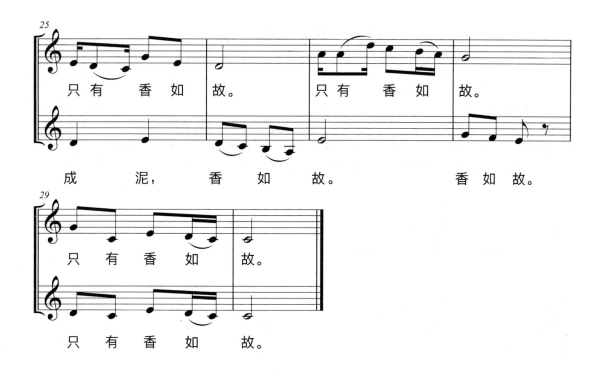

101 钗头凤

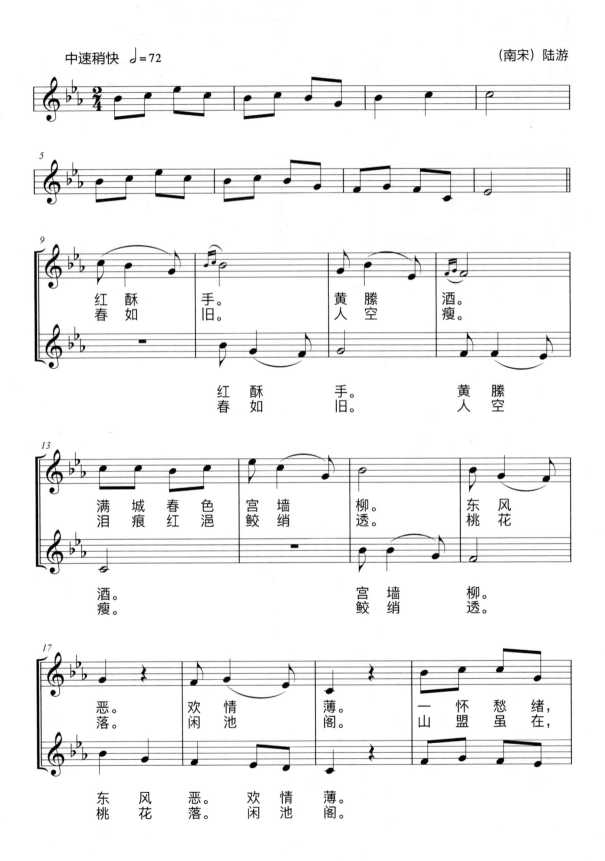

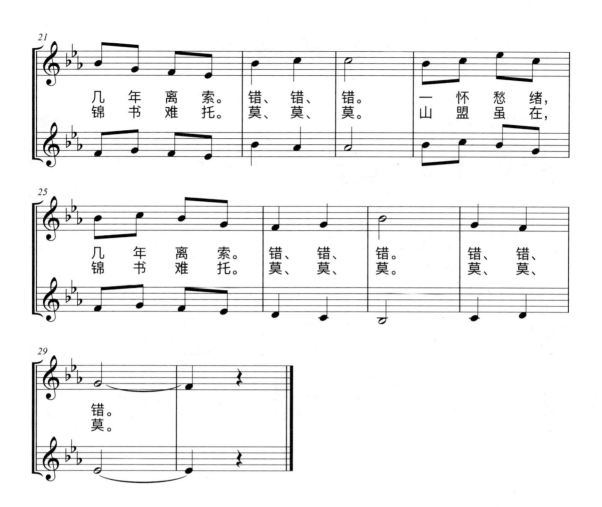

102　鹊桥仙

（南宋）陆游

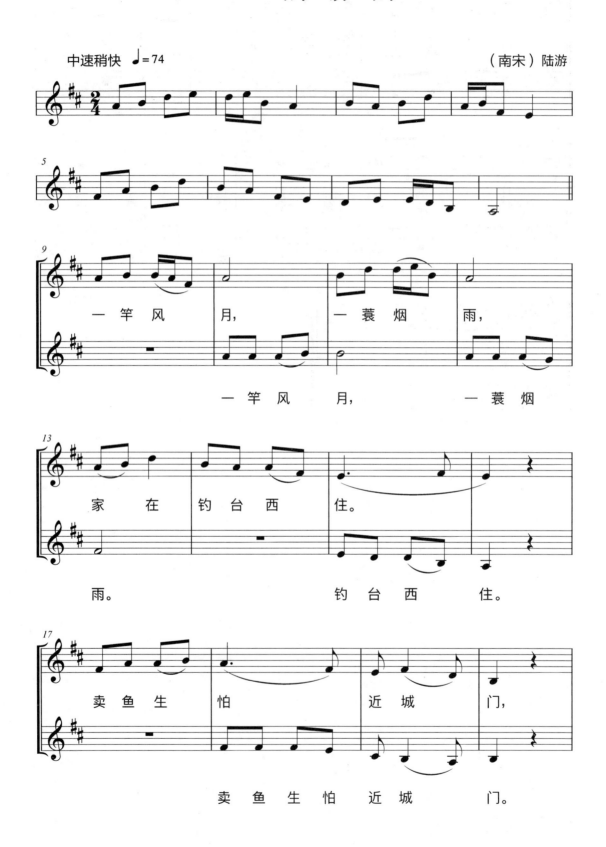

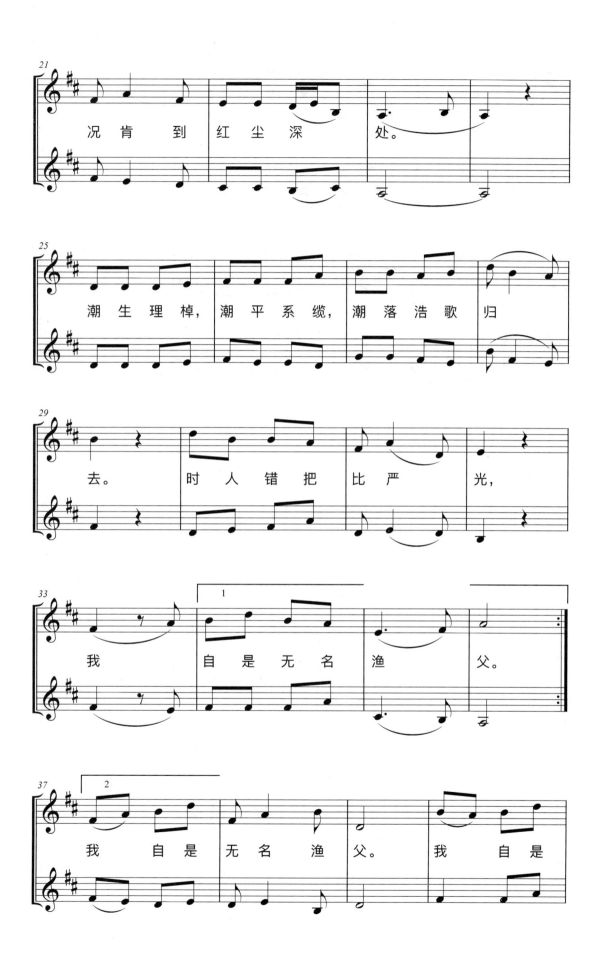

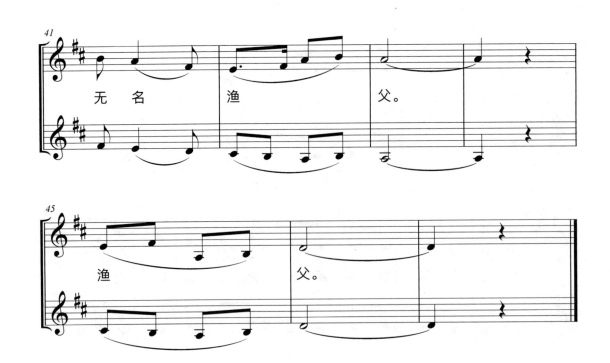

103 如梦令

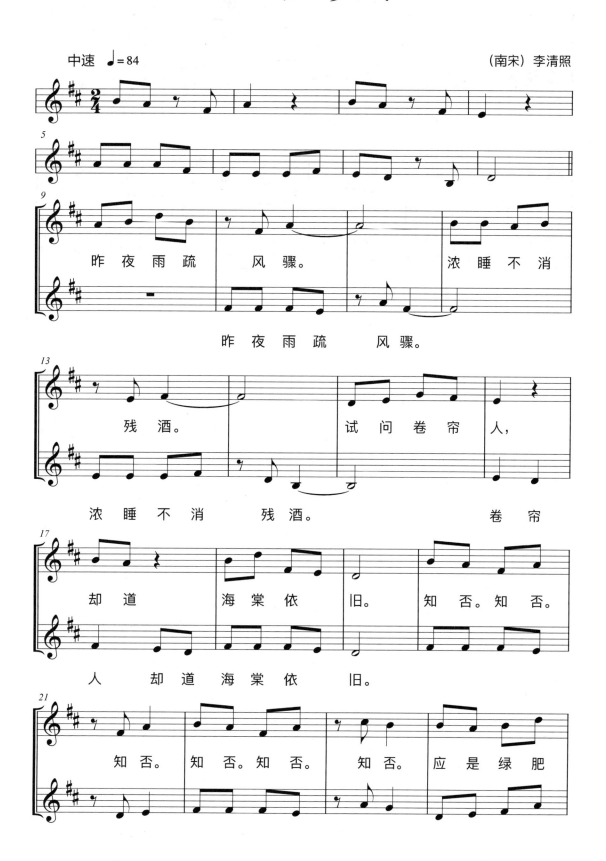

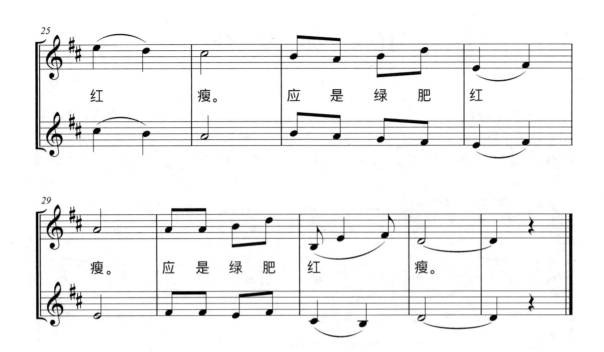

104 谒金门

(南唐)冯延巳

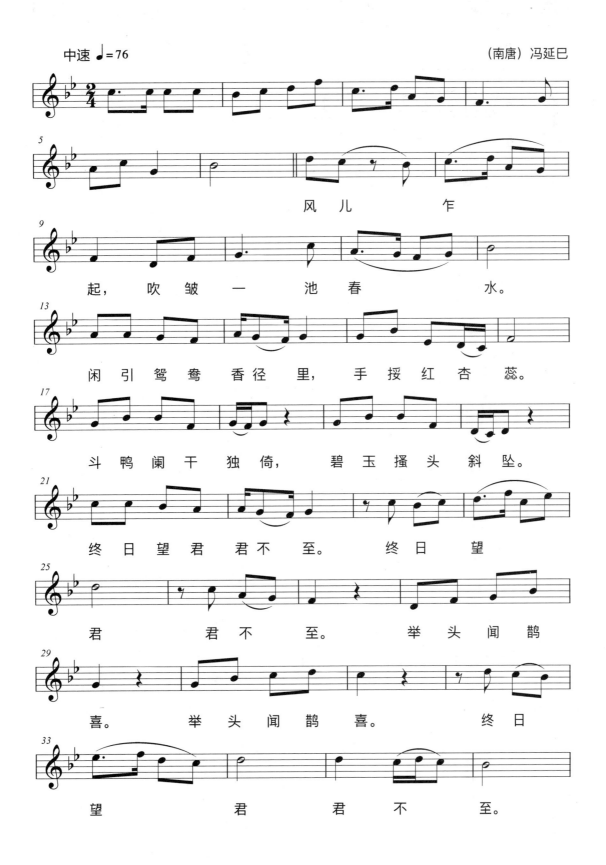

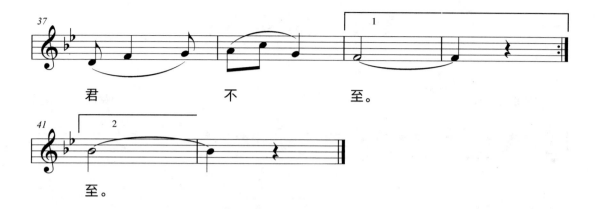

105 鹊踏枝

(北宋) 晏殊

迷茫地,中速 ♩=76

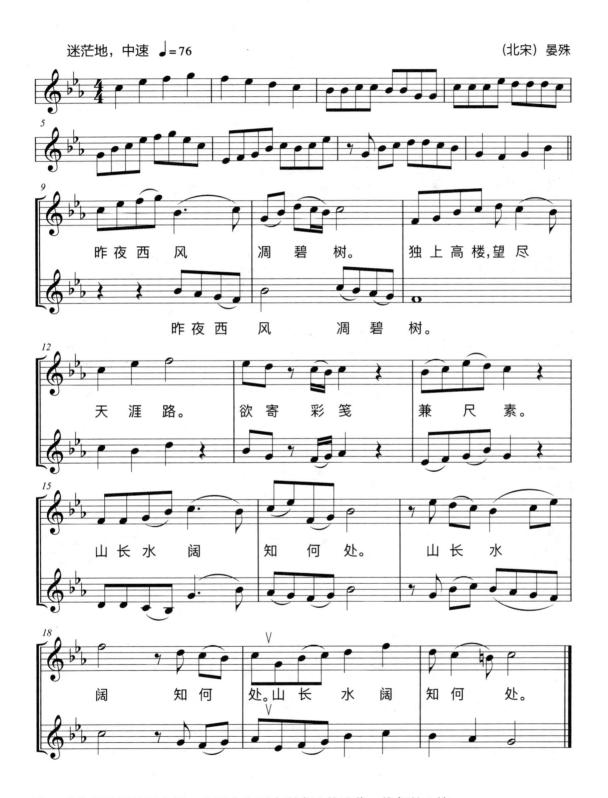

注:乐曲采用词的下半阕,主要应和词中所表达的迷茫、忧郁的心境。

106 蝶恋花

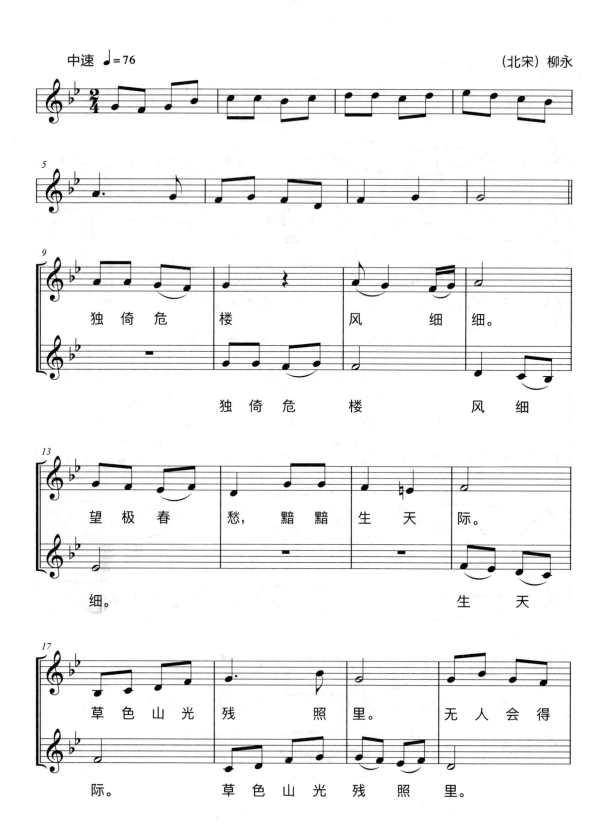

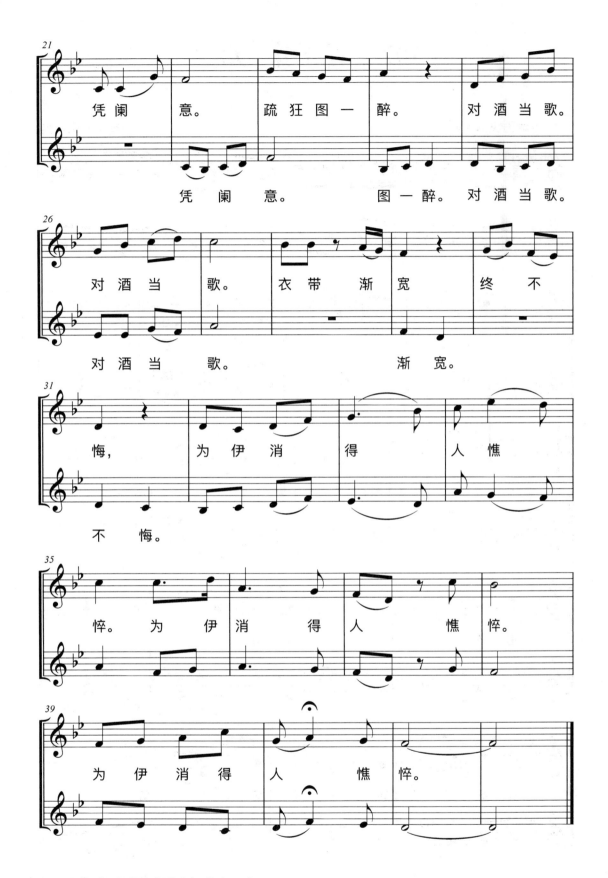

注：此曲采用原词时删减部分字、句。

107　青玉案·元夕

中速稍快　♩=80　　　　　　　　　　　　　　（南宋）辛弃疾

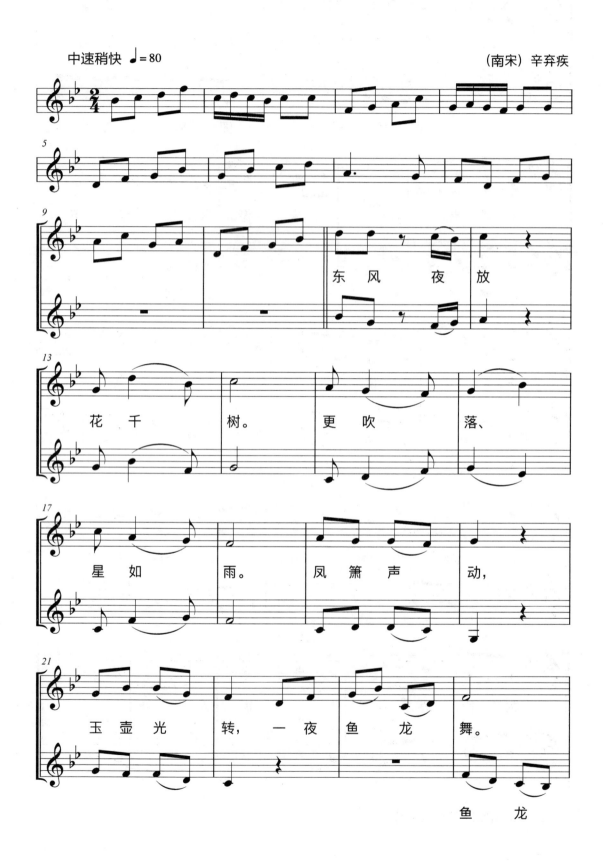

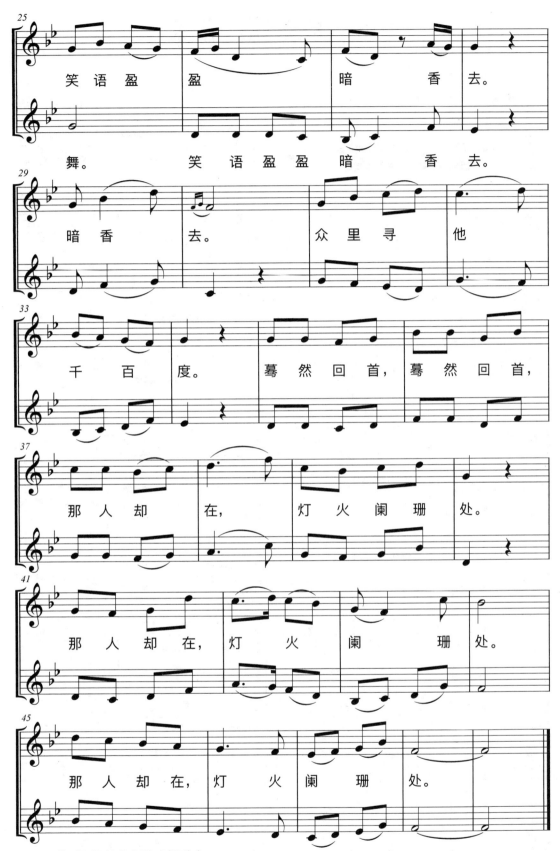

注：此曲采用原词时删减部分句。

108　蝶恋花·春景

雅致，清旷地　♩=84　　　　　　　　　　　　　　　（北宋）苏轼

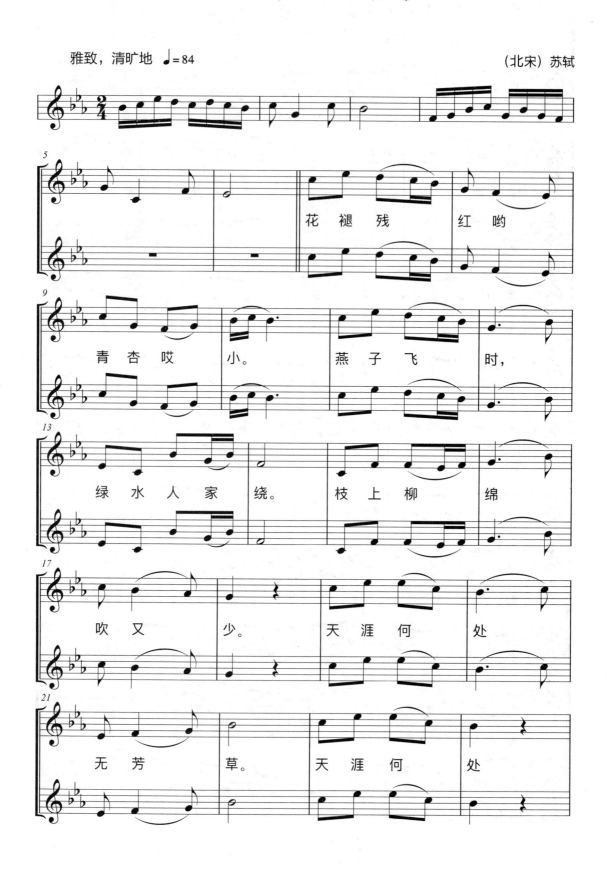

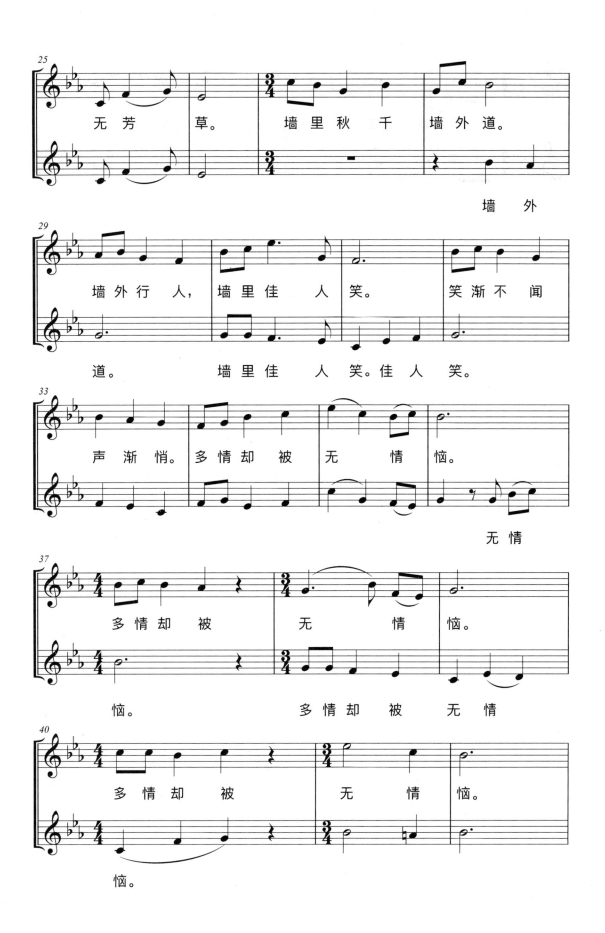

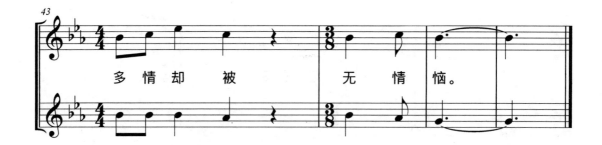

109　念奴娇·赤壁怀古

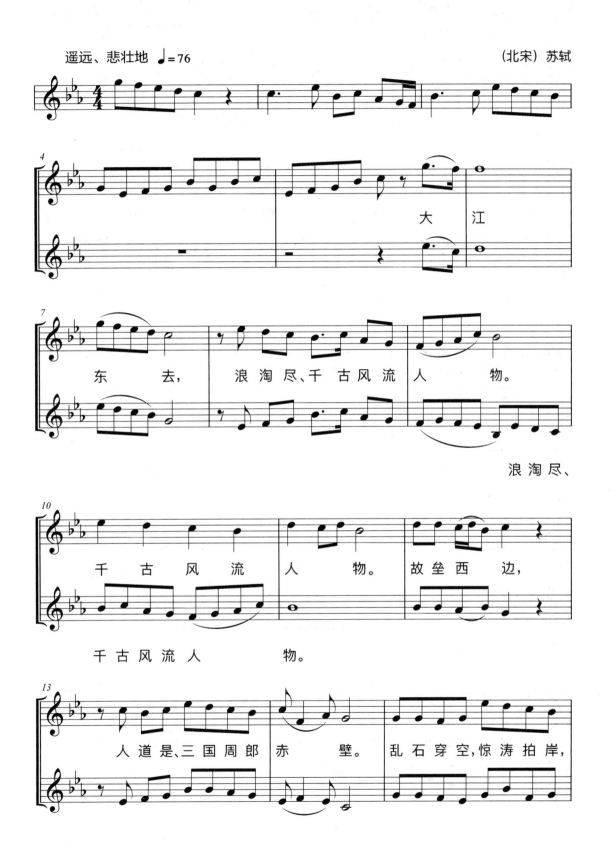

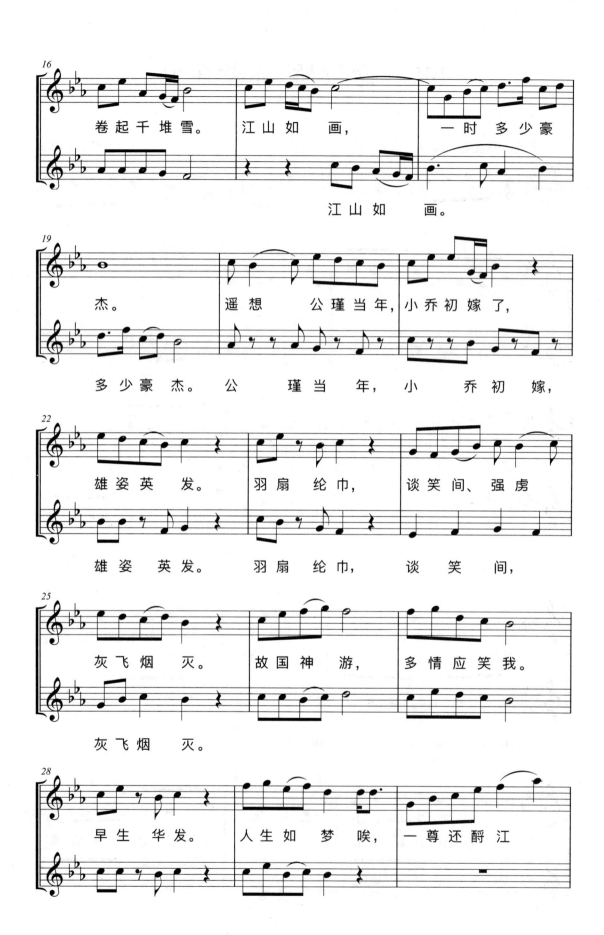

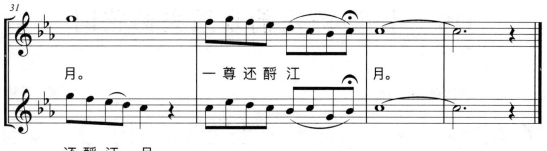

110　水龙吟·次韵章质夫杨花词

(北宋) 苏轼

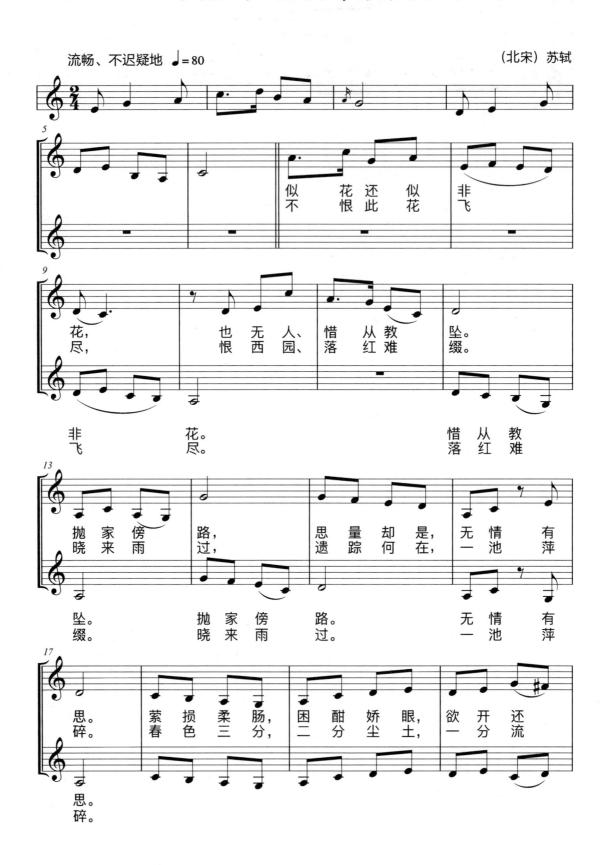

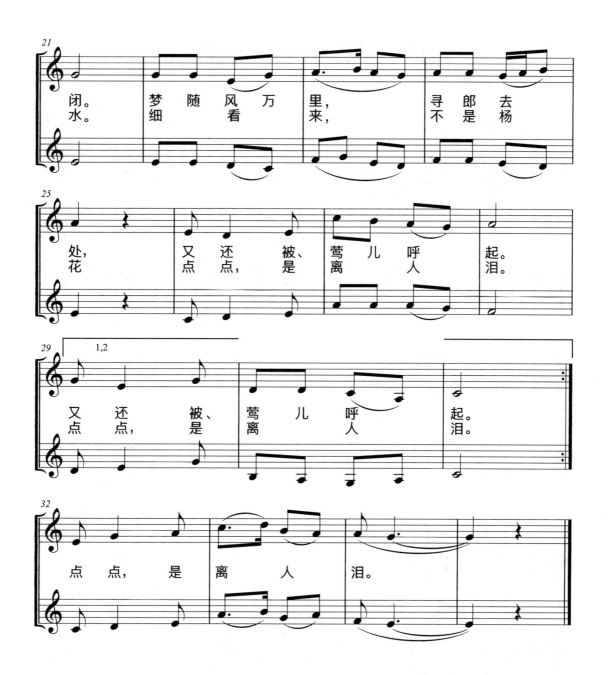

111　一剪梅·舟过吴江

稍慢、悠然地　♩=66　　　　　　　　　　　　　　　　（南宋）蒋捷

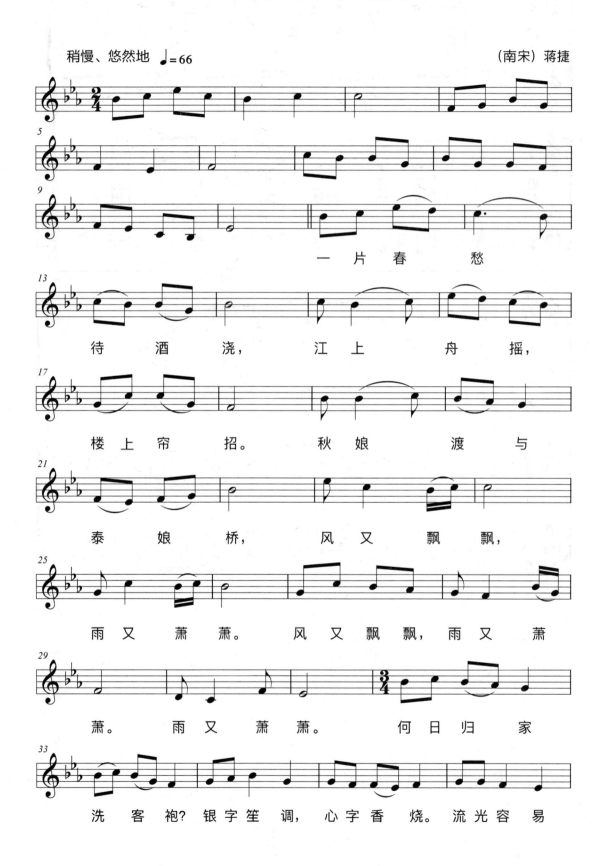

一片春愁待酒浇，江上舟摇，楼上帘招。秋娘渡与泰娘桥，风又飘飘，雨又萧萧。风又飘飘，雨又萧萧。何日归家洗客袍？银字笙调，心字香烧。流光容易

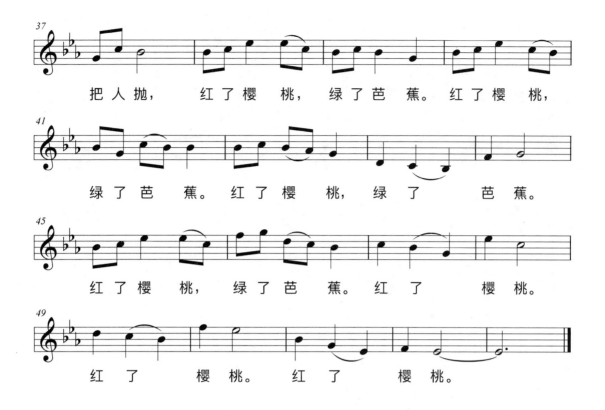

112 渔家傲

(北宋) 欧阳修

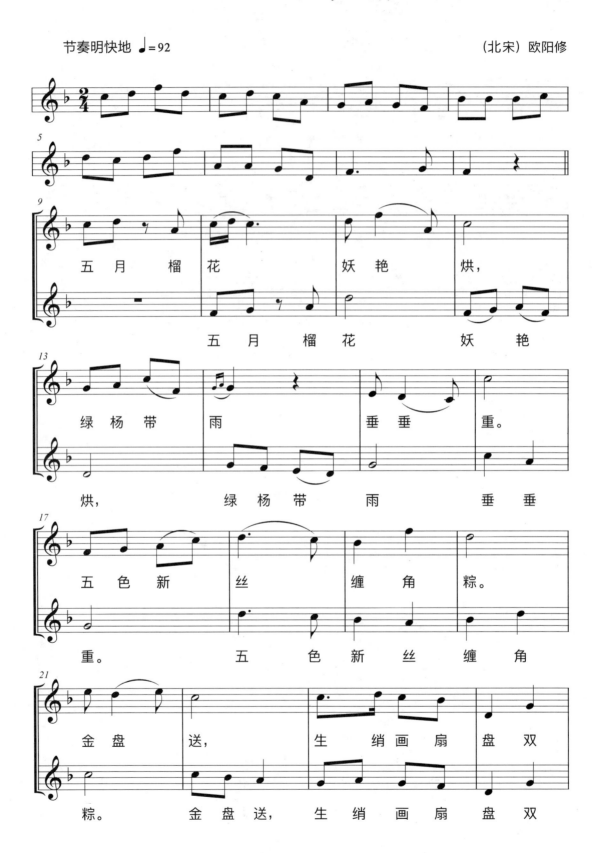

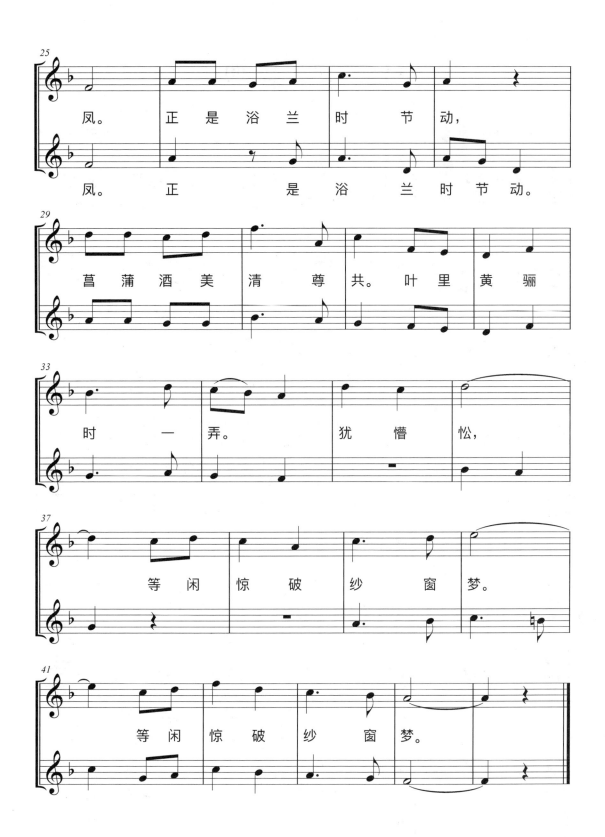

113 临江仙

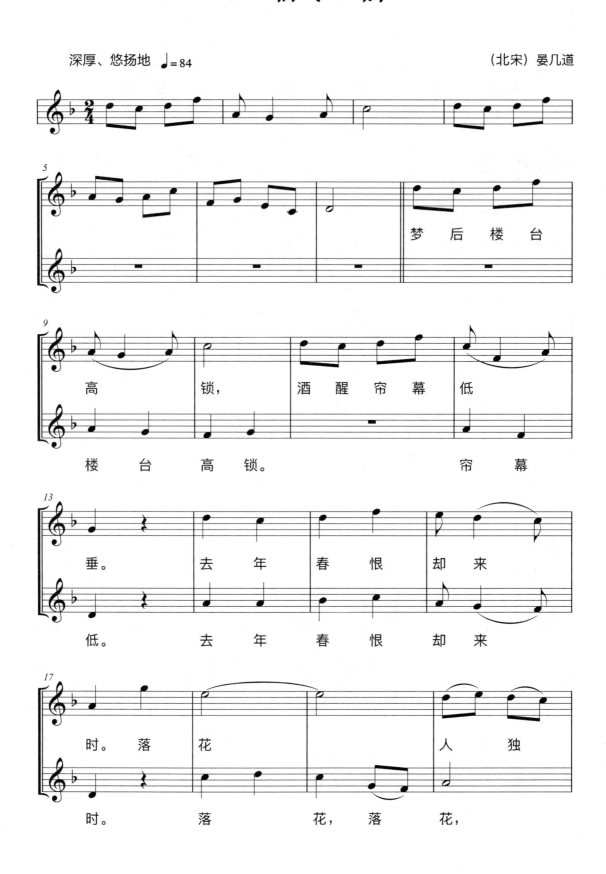

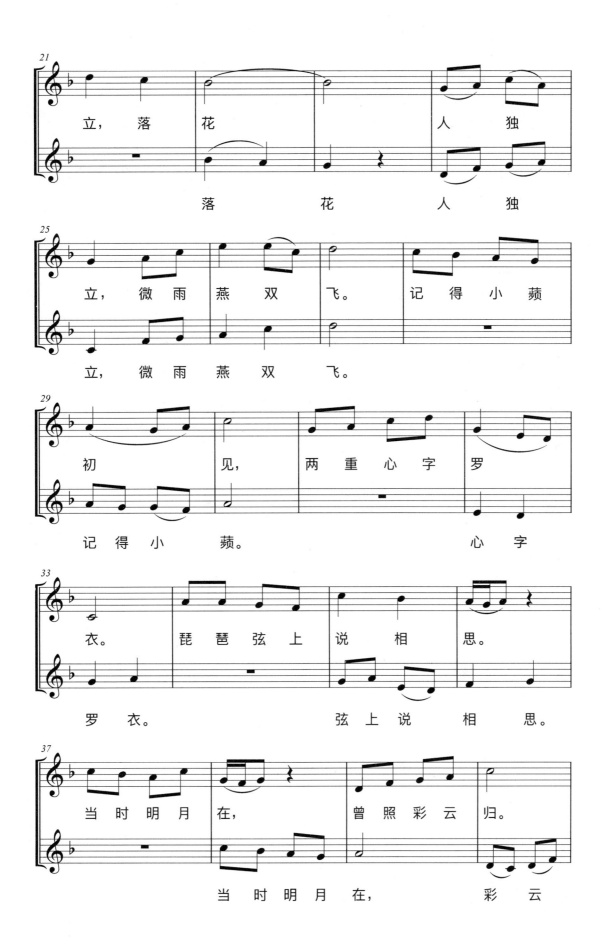

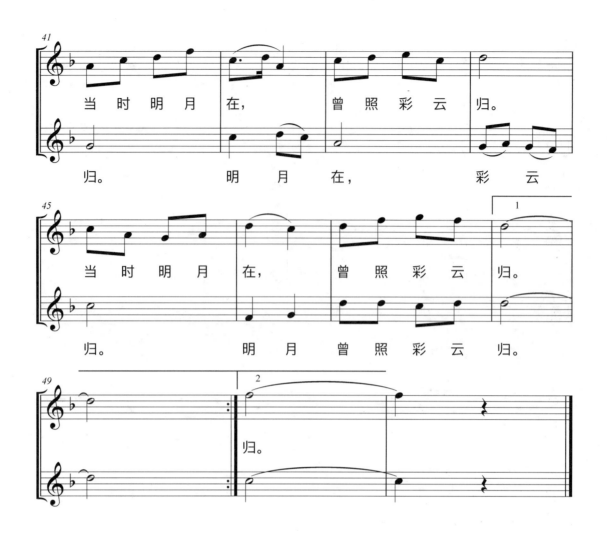

114　玉楼春·春恨

（北宋）晏殊

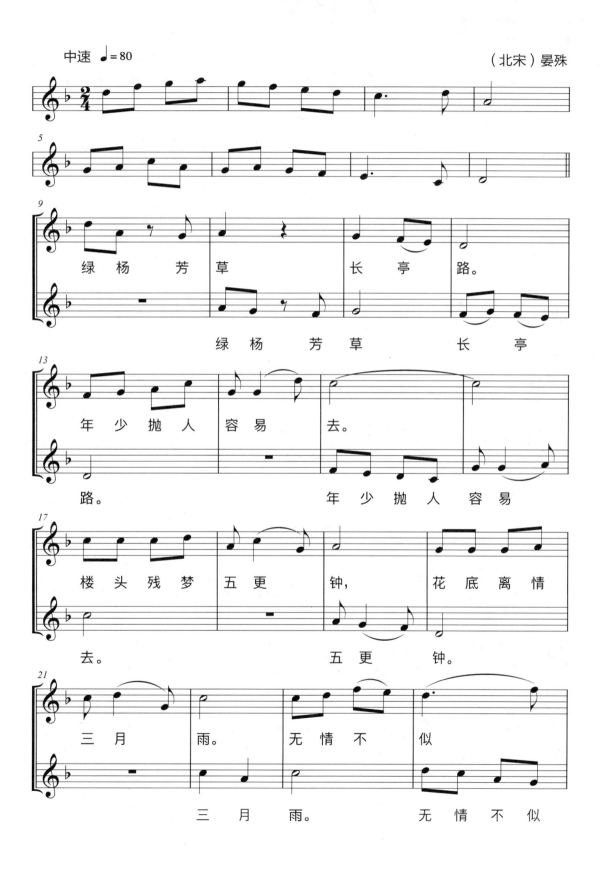

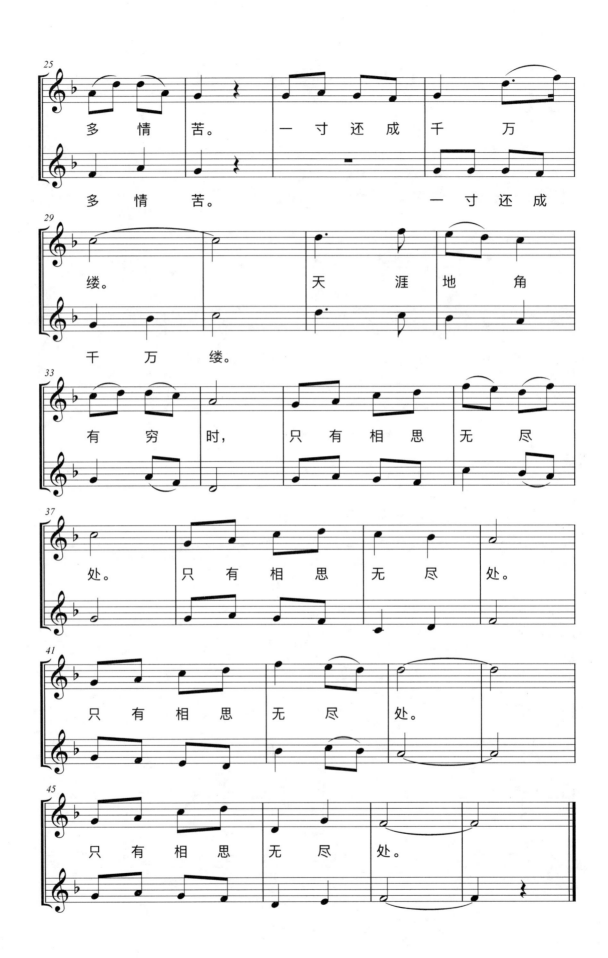

115 清平乐

(北宋) 晏殊

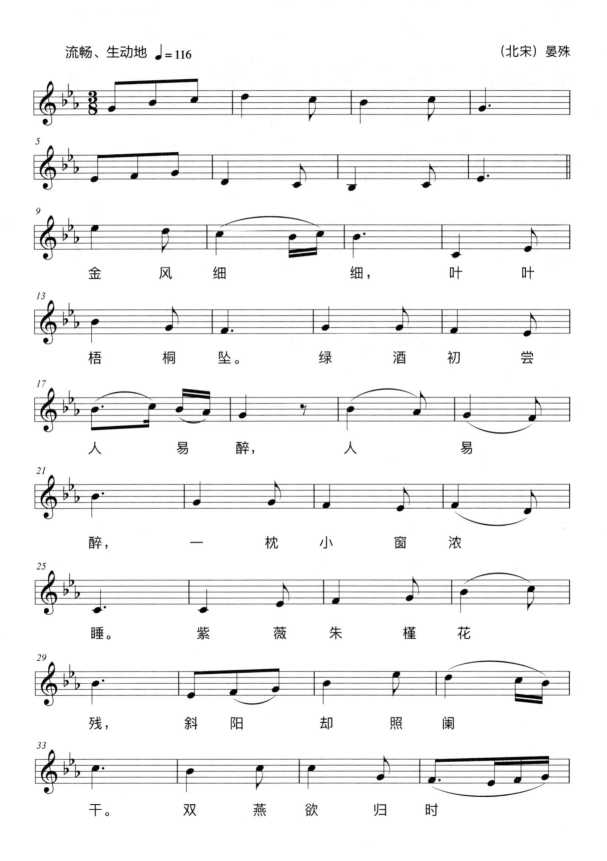

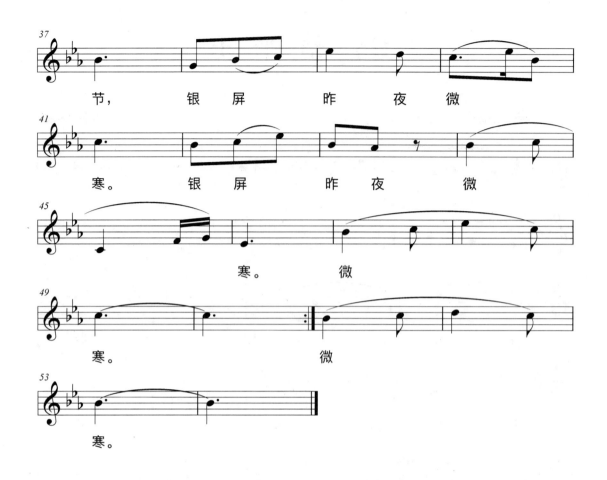

116 双调·水仙子·夜雨

(元)徐再思

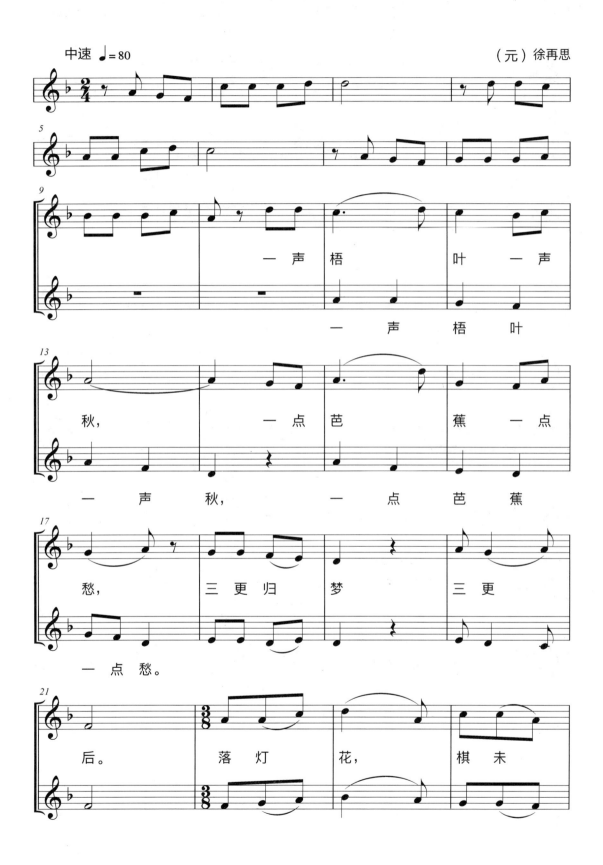

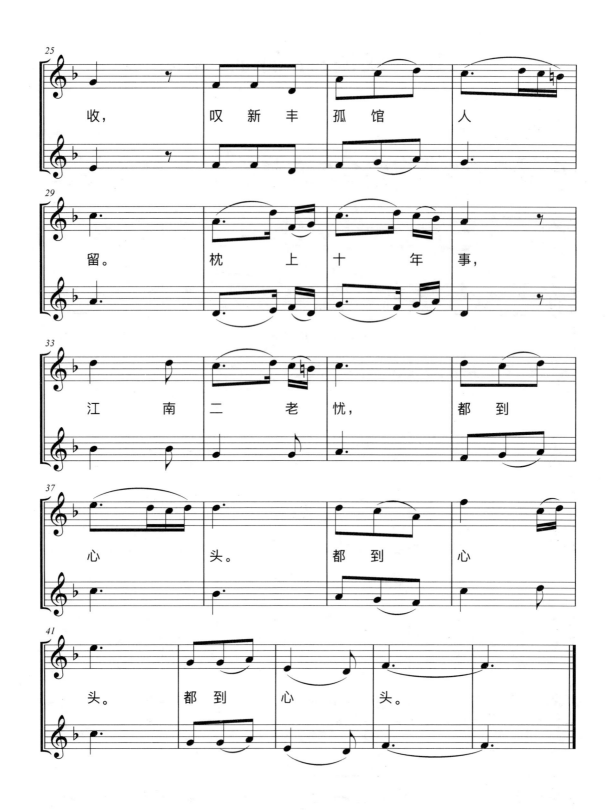

117 鹊桥仙

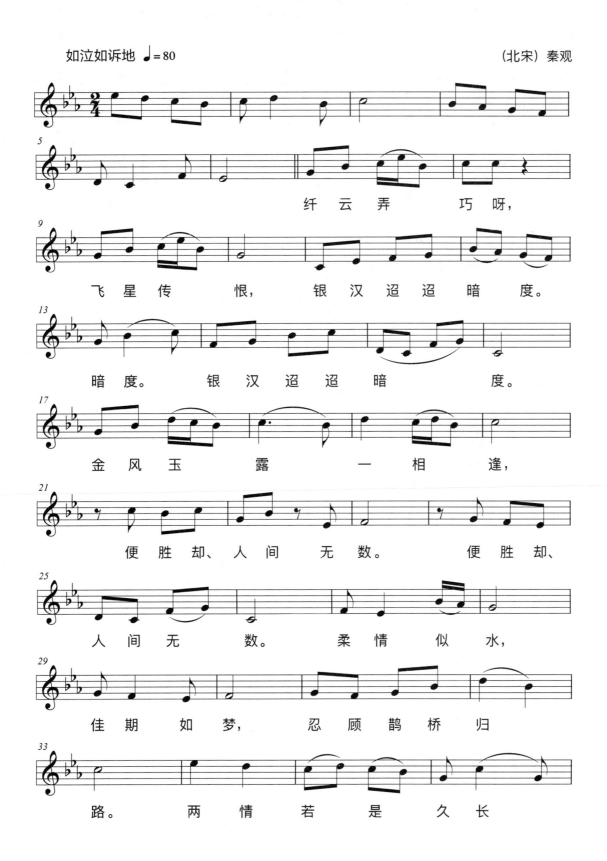

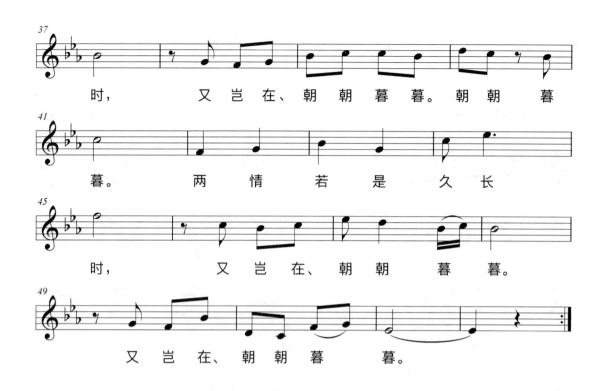

118　虞美人·听雨

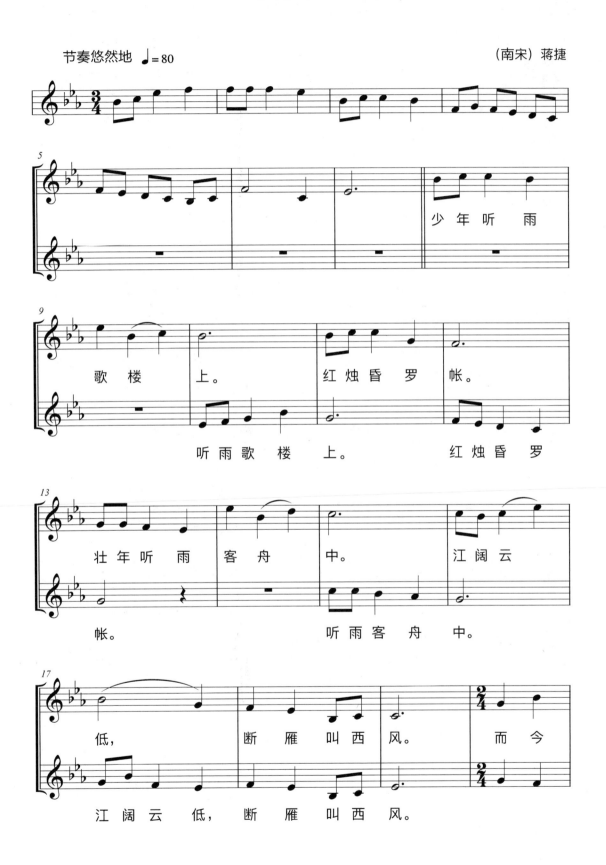

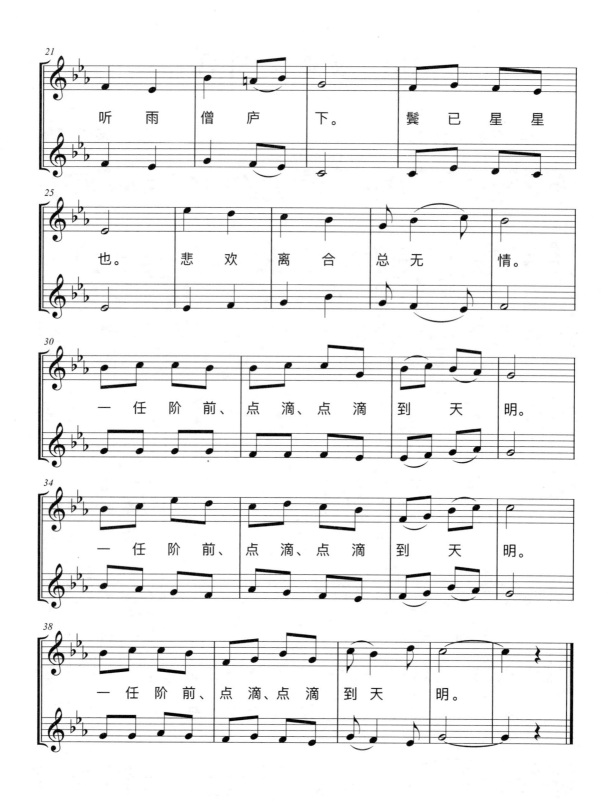

119 卜算子·送鲍浩然之浙东

(北宋)王观

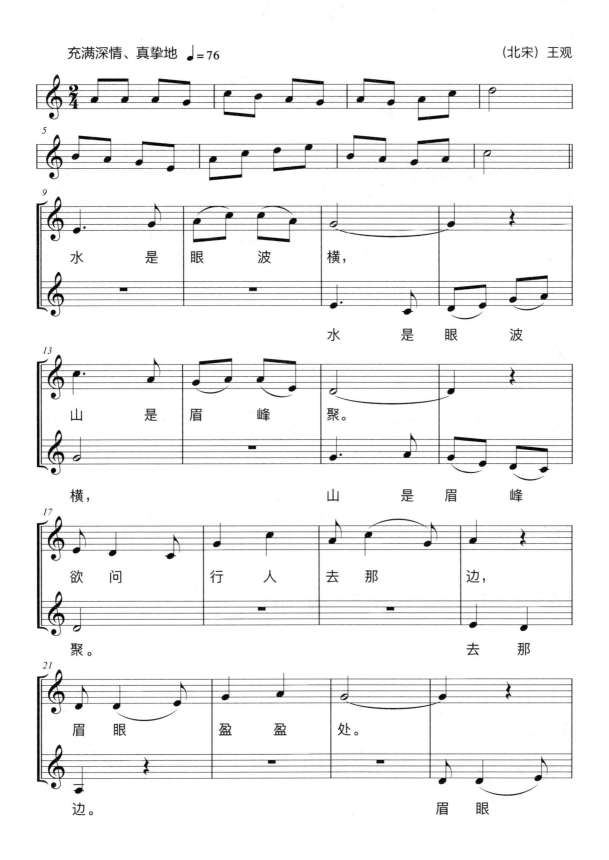

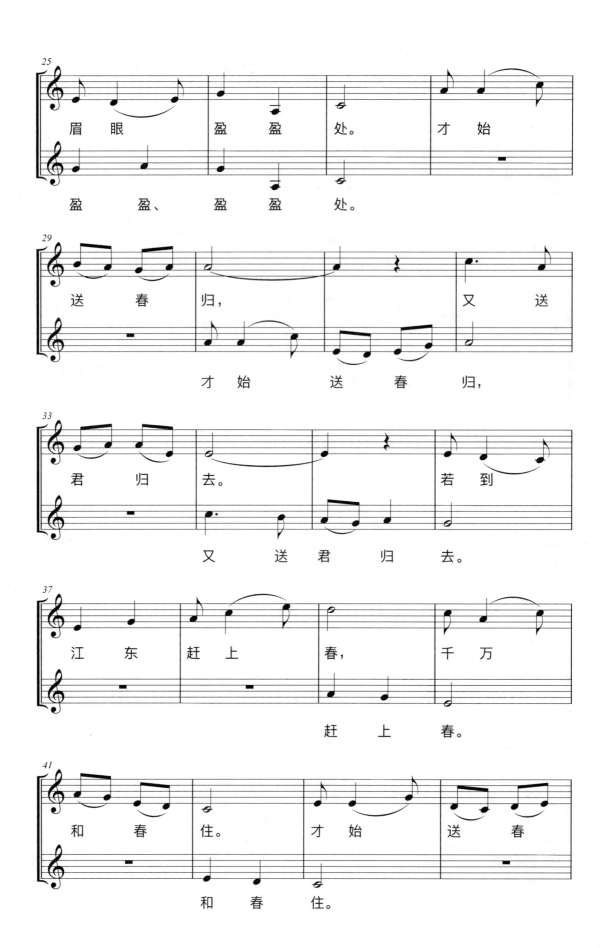

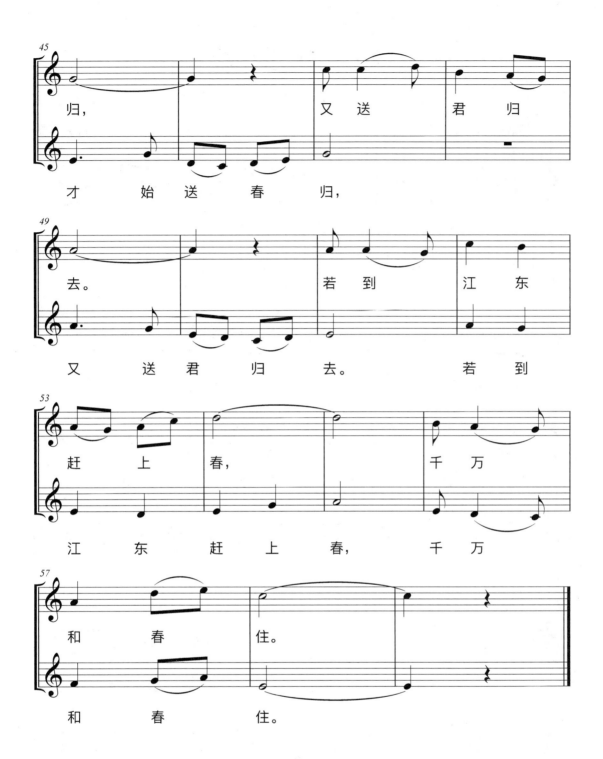

120 相见欢

（南唐）李煜

充满惆怅地 ♩=88

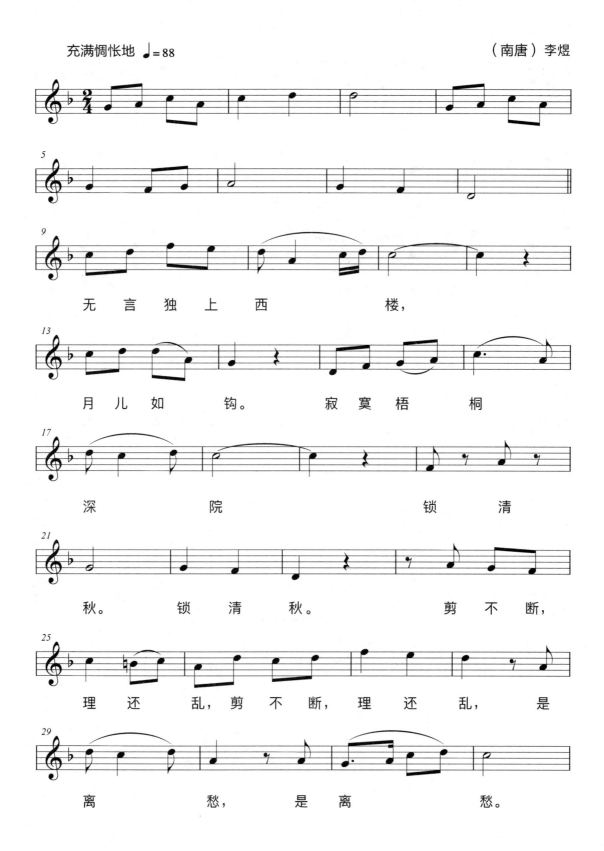

无言独上西楼，月儿如钩。寂寞梧桐深院锁清秋。锁清秋。剪不断，理还乱，剪不断，理还乱，是离愁，是离愁。

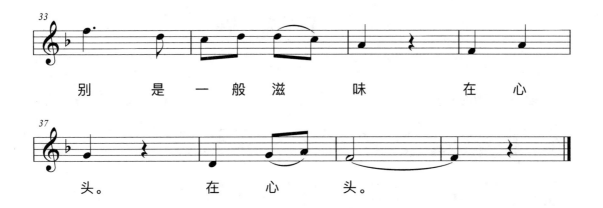

121 子夜歌

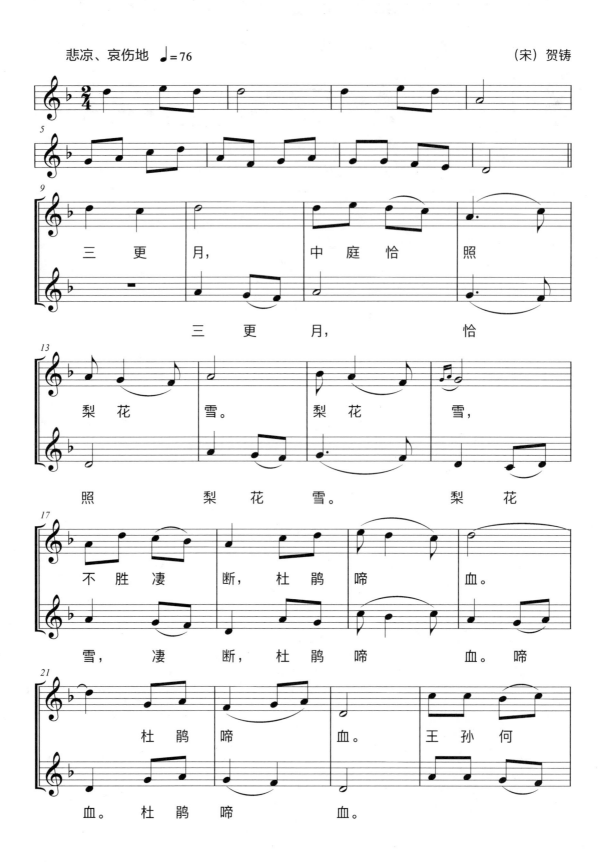

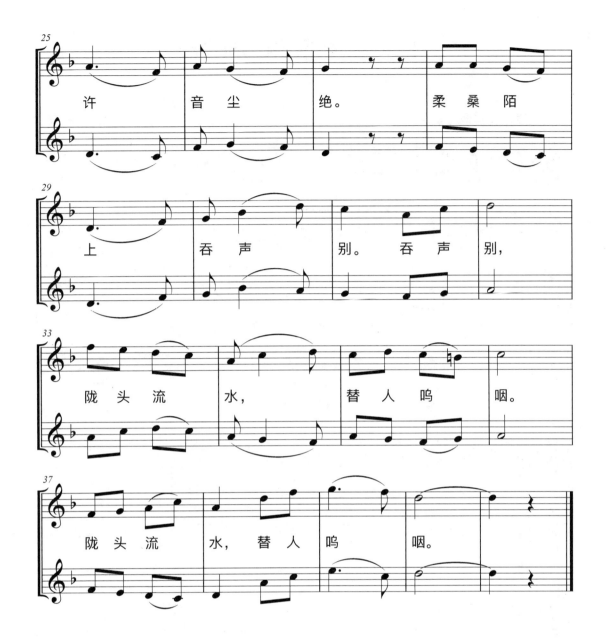

122 清平乐·村居

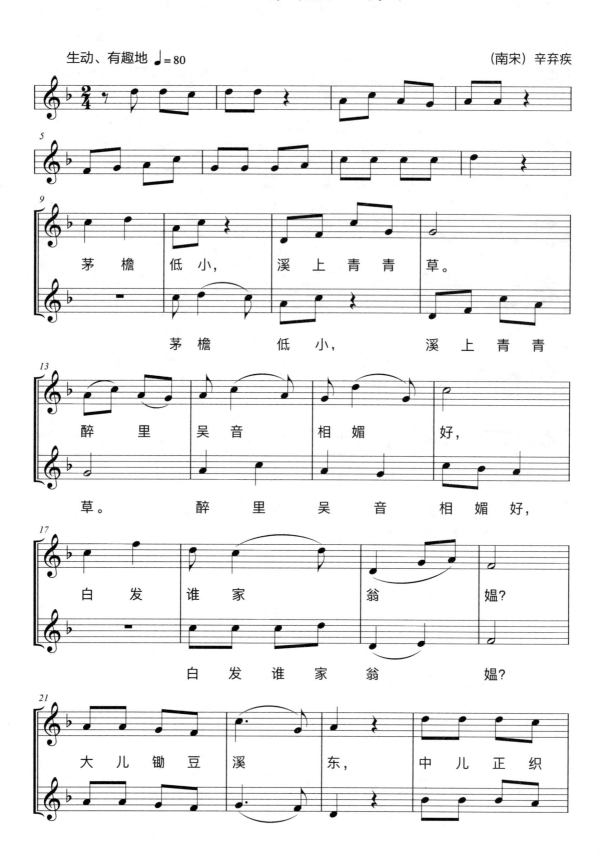

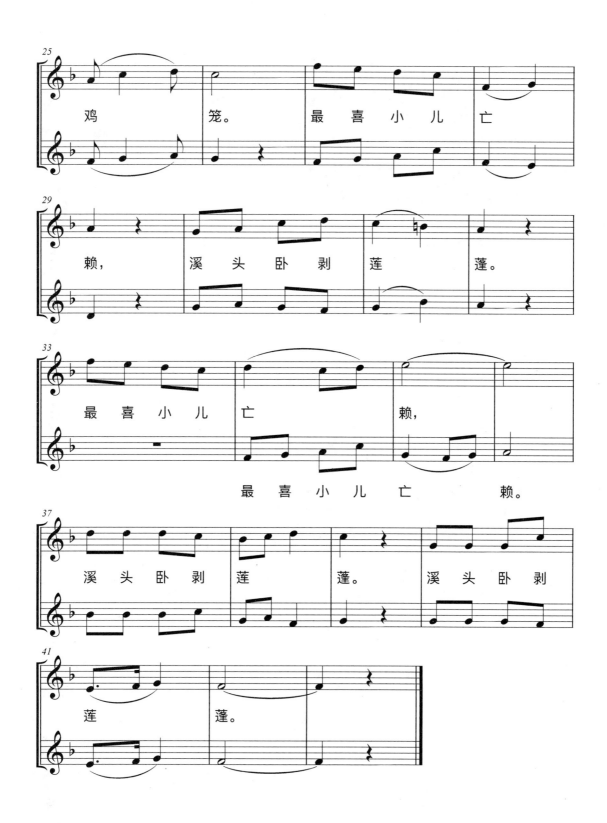

图书在版编目（CIP）数据

千古传唱：唐宋诗词/赵佳琳，赵奉先作曲.—上海：华东师范大学出版社，2018
 ISBN 978-7-5675-8412-9

Ⅰ.①千… Ⅱ.①赵…②赵… Ⅲ.①歌曲—中国—现代—选集 Ⅳ.①J642

中国版本图书馆CIP数据核字（2018）第233408号

千古传唱：唐宋诗词

作　　曲	赵佳琳　赵奉先
策划组稿	王　焰
项目编辑	张继红
审读编辑	林青荻　陈晓红
装帧设计	卢晓红
出版发行	华东师范大学出版社
社　　址	上海市中山北路3663号　邮编 200062
网　　址	www.ecnupress.com.cn
电　　话	021-60821666　行政传真 021-62572105
客服电话	021-62865537　门市（邮购）电话 021-62869887
地　　址	上海市中山北路3663号华东师范大学校内先锋路口
网　　店	http://hdsdcbs.tmall.com/
印 刷 者	杭州日报报业集团盛元印务有限公司
开　　本	889×1194　16开
印　　张	14.75
字　　数	278千字
版　　次	2018年11月第1版
印　　次	2018年11月第1次
书　　号	ISBN 978-7-5675-8412-9/J·372
定　　价	68.00元
出 版 人	王　焰

（如发现本版图书有印订质量问题，请寄回本社客服中心调换或电话021-62865537联系）